Um Filme por Dia 2017

Volume 1

FABIO CONSIGLIO

Copyright © 2017 Fabio Consiglio

Todos os direitos reservados.

ISBN: 9781549830631
ISBN-13: 9781549830631

DEDICATÓRIA

Dedico à minha amada esposa, Doutora Rosângela, que incentivou o meu aprofundamento no mundo do cinema.

CONTEÚDO

	Introdução	i
1	Janeiro	3
2	Fevereiro	36
3	Março	78
4	Abril	129
5	Maio	182
6	Junho	242

INTRODUÇÃO

Esse livro começou quase que como uma brincadeira: assistir ao menos um filme por dia, durante o ano de 2017, anotando as impressões e dando uma nota. Tanto que nos primeiros filmes há realmente apenas pequenos comentários, as chamadas impressões, que foram crescendo à medida que o tempo ia passando. Há alguns textos realmente curtos e outros mais longos, não necessariamente com tamanho proporcional à qualidade do filme mas ao que a obra provocou em mim – toda a crítica revela mais do seu autor do que da obra objeto.

As críticas são pulicadas diariamente no site faroartesepsicologia.blogspot.com e esse livro é uma compilação dos textos publicados no primeiro semestre de 2017.

Fabio Consiglio

01/01/2017

A Última Casa (2009)

The Last House on the Left

Emulação moralista dos exploitation dos anos 70; ainda que prenda a atenção em alguns momentos, não passa de gore sem qualidade.

Nota: 2/5

02/01/2017

Inferno de Dante (1911)

L'Inferno

Adaptação do Inferno de Dante (Divina Comédia) do primeiro cinema. Visualmente interessante, vale ser conferido.

Nota: 3/5

03/01/2017

Love (2015)

Love

Apesar de ter um bom momento aqui e ali é pretencioso e vazio; chama a atenção como um filme com tantas cenas de sexo explícito possa ser tão chato. Há no apartamento do protagonista uma maquete de um prédio com o letreiro LOVE, que pode ser visto como a seguinte metáfora: o AMOR, como a maquete, nos projeta algo grande e forte, o prédio, mas na verdade é pequeno e frágil. Essa metáfora pode ser aplicada também ao filme.

Nota: 2/5

04/01/2017

Senhorita Oyu (1951)

Oyû-sama

Belíssimo exemplar do cinema japonês gendaigeki (drama contemporâneo) dirigido pelo mestre Kenji Mizoguchi. Mostra como as amarras do sistema social impede a felicidade das pessoas, especialmente das mulheres. Um filme de personagens femininas marcantes e masculinos um tanto quanto acovardados e acomodados. Apesar de se passar no Japão da década de 50, a história também funcionaria perfeitamente no Brasil.

Nota: 5/5

05/01/2017

Eles Vivem (1988)

They Live

A luta de classes é levada ao extremo nesse ficção científica de John Carpenter. A afiada crítica social é o destaque, num filme que em alguns momentos parece carecer de mais recursos orçamentários, mas que o tempo elevou ao status de cult.

Nota: 4/5

06/01/2017

Espíritos - A Morte Está ao Seu Lado (2004)

Shutter

História tailandesa de terror e vingança, que parte do pressuposto que fantasmas podem aparecer em fotografias. Peca por utilizar em demasia sons altos para intensificar os sustos, vício comum em filmes de terror, mas é eficiente mantendo constantemente o clima de tensão e horror. Destaque para o final assustador.

Nota: 3/5

07/01/2017

Pássaro Branco na Nevasca (2014)

White Bird in a Blizzard

O que se destaca nesse drama/thriller são os personagens; é palpável a dor e sofrimento das suas escolhas ao longo da vida, que levam às tragédias dessa história com final surpreendente.

Nota: 4/5

08/01/2017

Médico Erótico (1983)

The Man with Two Brains

Comédia non sense de humor negro, com Steven Martin na sua melhor forma. Desconstrói de forma ácida e politicamente incorreta as convenções de filmes sobre cientistas malucos. Para quem conhece Martin apenas por filmes como Doze é Demais pode ser surpreendente.

Nota: 3/5

09/01/2017

A Luneta do Tempo (2014)

A Luneta do Tempo

Uma verdadeira experiência, no melhor sentido da palavra. Fusão de poesia, ação, drama, videoclipe, tudo costurado com muita beleza. Um sorriso agradável e suave acompanha o espectador durante toda a viagem.

Nota: 4/5

10/01/2017

Reinado do Terror (1958)

Terror in a Texas Town

Especulação imobiliária, vilão vestindo preto, prostituta arrependida: todas essas convenções do faroeste são encontradas nesse obra de 1958. Nesse conhecido universo diegético temos o herói, um marinheiro sueco que tem como arma um arpão utilizado para caçar baleias, o que torna esse filme único.

Nota: 3/5

11/01/2017

Thale (2012)

Thale

Fantasia norueguesa sobre estranhas criaturas femininas que habitam a floresta. Alguns podem enxergar uma alegoria sobre o sequestro de Natascha Kampusch, a austríaca que passou mais de 8 anos no cativeiro, mas a baixa qualidade geral da produção, que mais parece um episódio de um seriado médio, põe tudo a perder.

Nota: 1/5

12/01/2017

A Flor do Pântano (1957)

Tammy and the Bachelor

Veículo para a estrela Debbie Reynolds, essa comédia romântica conta uma estória de Cinderela às avessas, onde a interiorana é que vai atrás do seu príncipe encantado. Nessa busca, acaba por conquistar toda a família do pretendido, resgatando a conexão deles com a natureza. Apesar de um pouco "careta" até para a sua época, é agradável e ainda tem como curiosidade Leslie Nielsen, de Corra Que a Polícia Vem Aí! como galã.

Nota: 3/5

13/01/2017

Sexta-Feira 13 (1980)

Friday the 13th

Tchi tchi tchi tchi tchi... Tcha tcha tcha tcha tcha... Ahhh, o bom e velho tema do Jason antes dele enfiar a machete em algum adolescente transando ou fumando maconha. Mas antes dos filmes Sexta-Feira 13 tornarem-se uma fórmula ridícula para garotos agarrarem suas namoradas no cinema, esse primeiro, o original, longe de ser um grande filme até que era decente. Menos sangrento e ridículo que suas continuações, vemos aqui algumas ideias interessantes e a boa maquiagem de Tom Savini. Assistam e depois perguntem para os seus amigos: quantas pessoas o Jason matou no primeiro Sexta-Feira 13? A resposta, para quem não viu o filme, será surpreendente.

Nota: 3/5

14/01/2017

Mar Aberto (2003)

Open Water

Um verdadeiro pesadelo: ficar perdido no meio do mar, com a visita eventual de alguns tubarões. Essa história baseada num fato real parte dessa premissa bem simples, mas consegue transmitir com eficiência o clima de tensão e desespero que toma conta do casal à deriva. Muito bem realizado, filmado realmente no mar e não em estúdio, ainda acerta em não amenizar com milagres hollywoodianos o inevitável desfecho.

Nota: 3/5

15/01/2017

Quanto Mais Quente Melhor (1959)

Some Like It Hot

Primeiro lugar no ranking dos filmes americanos mais engraçados do American Film Institute (http://www.afi.com/100Years/laughs.aspx), esse filme do lendário diretor Billy Wilder não chega a ser hilariante. Porém o seu humor é incrivelmemte regular nas suas 2 horas, o que não é fácil, graças ao charme do seu elenco e do roteiro bem costurado. Seu humor é universal e não requer grande conhecimento prévio da platéia, o que não é muito comum principalmente nas paródias. Além de tudo isso, há uma boa dose de sensualidade e uma sugestão de homossexualidade / bissexualidade, tema tabu para a época. Mas que função mais nobre poderia ter a comédia do que tratar de temas espinhosos suavizados pelo riso?

Nota: 5/5

16/01/2017

Tarzan (1999)

Tarzan

Desde a empolgante abertura até o gratificante final, tudo funciona bem nessa animação Disney. Todos os expedientes para que a audiência se projete no que acontece na tela estão presentes: amor materno incondicional, disputa com o pai, sensação de exclusão, proteção a família. Essa mistura é realizada com maestria e é difícil achar quem não se emocione em algum ponto da projeção, tudo potencializado pela trilha sonora de Phil Collins e Mark Mancina. Como em um show de mágica, embarcamos na ilusão criada e só podemos aplaudir um truque tão bem realizado.

Nota: 4/5

17/01/2017

Sob a Sombra (2016)

Under the Shadow

Uma família é perseguida por um djinn nesse terror iraniano situado no período inicial da guerra Irã X Iraque (1980-88). Um filme simples, com ótimas atuações e a entidade - o djinn - evitando os estereótipos dos demônios hollywoodianos. Fazendo uma clara analogia da chegada do djinn com as restrições sociais impostas pela recém implantada Revolução Islâmica, é uma obra que não se limita ao terror sobrenatural; o mais assustador é o horror social e religioso.

Nota: 4/5

18/01/2017

Histórias Extraordinárias (1968)

Histoires Extraordinaires

Parecia ser uma boa ideia, três estórias de Edgar Allan Poe adaptadas por grandes diretores. O resultado porém é irregular:

Metzengerstein (Roger Vadim)

Esforça-se em mostrar a Condessa Metzengerstein (Jane Fonda) como cruel e libertina, mas falha em ambas as tentativas. Tem alguns belos momentos, mas na maior parte do tempo mais parece uma Barbarella na idade média.

William Wilson (Louis Malle)

O melhor dos três; conta muito bem a estória do "duplo" Wilson (Alain Delon) e mantém a tensão todo o tempo com as crueldades do protagonista. É o episódio que melhor mantém a essência de Poe.

Toby Dammit (Federico Fellini)

Soa como se alguém estivesse tentando imitar Fellini e não um original, mantendo um tom cômico que o afasta completamente de Edgar Allan Poe. Nem Terence Stamp como o protagonista consegue salvar esse segmento.

Nota: 2/5

19/01/2017

O Predador (1987)

Predator

Uma equipe comandada por Dutch (Schwarzenegger) está procurando por... não lembro, alguém, no país chamadao... também não recordo, mas nada disso é importante, o que importa é que uma equipe de

brutamontes está no meio da selva e passam de caçadores a caça. O chamado Predador, um caçador extra-terrestre está eliminando toda a equipe, um a um. Acertando em vários aspectos, como evitar mostrar o monstro até o final e demonstrar com clareza a sua superioridade, esse filme criou uma franquia de relativo sucesso. Mas nenhuma das continuações faz jus ao original.

Nota: 3/5

20/01/2017

La La Land: Cantando Estações (2016)

La La Land

Enquanto é um musical, La La Land se comporta muito bem. É difícil sair do cinema sem cantarolar a música tema e a abertura, um longo plano sequência

musical com coreografia complexa, já faz valer o ingresso.

O problema ocorre depois do meio do filme, ponto a partir do qual a obra é pouco musical e muito drama/romance água com açúcar. La La Land lembra O Artista, ganhador do oscar 2012, nos seguintes aspectos: é simpático e agradável, bem feito, celebra o cinema americano e vai abocanhar vários prêmios, mas depois de pouco tempo ninguém vai lembrar dele.

Nota: 3/5

21/01/2017

Mary e Max: Uma Amizade Diferente (2009)

Mary and Max

Quem acha que toda animação é feita para crianças nunca assistiu Mary and Max: Uma Amizade Diferente. Conta a estória da amizade por correspondência de Mary, uma criança australiana insegura e infeliz - segundo a sua mãe ela foi um acidente - e Max, um nova-iorquino obeso de meia idade portador da Síndrome de Asperger. Tocante, sensível e com decisões de design muito inteligentes (observem a escolha de cores para os personagem e adereços) talvez não seja um filme para qualquer um, dada a sua forte carga depressiva. Mas para os que estiverem com o seu estoque de lágrimas e suas consultas com o analista em dia, será uma excelente jornada.

Nota: 4/5

22/01/2017

Top Secret! Super Confidencial (1984)

Top Secret!

Dos mesmos realizadores de Apertem os Cintos... O Piloto Sumiu (1980), a comédia Top Secret! segue a linha de desconstrução do cinema: no primeiro, os alvos eram os filmes catástrofe e nesse, os filmes de espionagem.

Em suas incontáveis gags, algumas acontecendo ao fundo e ao mesmo tempo e exigindo atenção do espectador, quebra expectativas e destrói quase todos os clichês.

Prestem atenção na cena da biblioteca, com participação de Peter Cushing, e imaginem a forma como foi filmada - o cachorro no final dá a dica. Depois dessa descoberta, é impossível não admirar esse filme.

Nota: 4/5

23/01/2017

Rashomon (1950)

Rashômon

"Não há fatos eternos, como não há verdades absolutas." Esse pensamento de Friedrich Nietzsche pode ser encarado como a inspiração para essa obra-prima de Akira Kurosawa, onde a mesma estória é contada por 4 diferentes observadores e cabe ao espectador acreditar em uma das versões... ou em nenhuma!

Marcado pelo pessimismo pela humanidade, ao menos a sua conclusão pode ser encarada com algum otimismo ao sugerir que talvez a nova geração possa ser melhor que a atual, essa já condenada.

Nota: 5/5

24/01/2017
Divertida Mente (2015)
Inside Out

Aplaudido calorosamente no Festival de Cannes 2015 sendo exibido fora da mostra competitiva, só o preconceito comum com as animações pode explicar o fato de não ter concorrido a Palma de Ouro.

O roteiro é engenhoso e mostra a explosão de sentimentos dentro da cabeça de uma pré-adolescente, que enfrenta suas primeiras frustações. Tudo se encaixa, desde as cores das emoções como o roxo para o medo - cor normalmente associada à morte no cinema - até a forma como a emoção dominante da mãe, mulher adulta, não é a alegria como em Riley (a protagonista) mas a tristeza, porém serena e madura.

De uma certa forma, a decepção enfrentada por Riley com a mudança de cidade a leva a uma espécie de auto-bullying emocional, levando-a a se isolar e tentar fugir, além de desorganizar todas as suas emoções que costumavam conviver felizes dada a simplicidade da sua vida.

Inteligente e emocionante ao encarar as dificuldades do amadurecimento, tema recorrente nas animações da Pixar, Divertida Mente diverte crianças e emociona adultos com suas reflexões.

Nota: 5/5

25/01/2017

São Paulo, Sociedade Anônima (1965)

São Paulo, Sociedade Anônima

São Paulo, final da década de 1950. Com a internacionalização da indústria brasileira, especialmente a chegada das montadoras de veículos

estrangeiras, novas oportunidades surgem para trabalhadores e empreendedores.

Nesse cenário o filme São Paulo, Sociedade Anônima conta a estória de Carlos (Walmor Chagas) na sua trajetória para crescer na vida, mas de forma relutante, como se ele não acreditasse em nada daquilo que se desenhava ao seu redor.

A obra nos leva a conclusão que apesar de toda a modernização tecnológica e social, não houve evolução moral, como nessa implacável descrição feita por Carlos do seu chefe, o empresário Arturo:

"Arturo é o grande exemplo que você tem.(...) Arturo é bom, Arturo é rico, massacra seus operários, rouba o quanto pode, têm grandes e desonestas ambições. Mas Arturo é um exemplo; veja como trata seus filhos, só quer o bem para eles. Fazer sua família feliz é tudo que Arturo deseja."

Passados quase 50 anos, podemos dizer que nada mudou.

Nota: 4/5

26/01/2017

Maria Antonieta (2006)

Marie Antoinette

Pop-star, parideira, moeda de troca, animal de estimação: a Maria Antonieta de Sofia Coppola pode ser qualquer uma dessas coisas ou todas ao mesmo tempo. Mostrando a vida da Rainha da França desde a saída da Áustria até a fuga do Castelo Versailles por conta da Revolução Francesa, ilustra a vida na corte como um mundo mágico, com muitas cores e luxo, vilões e mocinhos bem definidos. Tudo é feito para ressaltar o mundo fantasioso em que a monarquia francesa vivia, mesmo que algumas dessas coisas possam ter sido de fato verdadeiras.

Ao chegar a França, Antonieta passa pela cerimônia da remise, onde troca suas roupas austríacas por francesas e entra oficialmente no reino, similar a uma Alice do mundo real, entrando no buraco da árvore atrás do coelho branco e caindo no País das Maravilhas. A diferença é que aqui a Alice é vista pelo povo como a Rainha de Copas e acaba perdendo a cabeça.

Nota: 3/5

27/01/2017

Relatos Selvagens (2014)

Relatos Salvajes

Os créditos de um filme - aquele monte de nomes que desfilam na tela quando a estória acaba - têm como função, além da óbvia, dar tempo ao espectador desligar-se aos poucos do universo diegético em que estava mergulhado e refletir sobre o que acabou de ver, de elaborar.

Esse é um dos motivos que mostram como é difícil analisar filmes segmentados com pequenas estórias, como Relatos Selvagens que conta 6 estórias de vingança com pessoas vivendo situações extremas. As estórias se seguem uma após outra sem relação entre elas e acabam soando superficiais para quem assiste, mesmo que não sejam necessariamente.

Muito bem dirigido por Damián Szifron, com estórias que prendem o espectador do começo ao fim, é enfraquecido por sua irregularidade por conta do formato episódico adotado.

Nota: 3/5

28/01/2017

Quando Duas Mulheres Pecam (1966)

Persona

Persona (desculpem, não consigo tratar essa obra pelo título oficial brasileiro) é tão influente para o cinema que vemos seus reflexos em fimes tão diversos como Clube da Luta e Gremlins.

Metalinguístico, mostra desde os seus primeiros segundos que é um filme e brinca com o espectador quebrando expectativas e desafiando a cada momento.

Perturbador, erótico, dramático, às vezes assustador e sempre belíssimo, é indispensável e seus 85 minutos ficarão gravados para sempre nas retinas de seus apreciadores.

Nota: 5/5

29/01/2017

Contra Todos (2004)

Contra Todos

Contra Todos mostra o caldo que mistura religião, tráfico, bandidagem e matadores de aluguel nas comunidades da periferia das grandes cidades brasileiras.

Começando quase como um comercial de margarina, mostrando uma família se não perfeita no mínimo harmoniosa, logo o título sobre o oceano tingido de vermelho nos prepara para o que virá a seguir.

Pouco a pouco os personagens vão mostrando as suas verdadeiras faces no decorrer da projeção, até o final que desnuda a imensa hipocrisia presente em todos os níveis da nossa sociedade.

Nota: 3/5

30/01/2017

Os Aventureiros do Bairro Proibido (1986)

Big Trouble in Little China

Hit absoluto nas sessões vespertinas da TV brasileira, Os Aventureiros do Bairro Proibido envelheceu mal. Tudo parece forçado nessa versão de Drácula com temática chinesa, com os elementos e personagens sendo jogados na tela de qualquer jeito apenas para enriquecer o visual, como em um desfile de carnaval.

O que sobra é o design de produção, um pouco cafona mas que inspirou diversos jogos de videogames, mas de resto o samba atravessou.

Nota: 2/5

31/01/2017

A Era do Rádio (1987)

Radio Days

Viagem nostálgica e deliciosa para os anos 40, época em que o rádio dominava os corações das pessoas.

Acompanha a vida de um garoto judeu apaixonado pelo rádio, contando episódios vividos por ele, seus familiares e vizinhos e pelas estrelas da época, as vozes do rádio. Lançado no começo de 1987, essa obra que mistura comédia, emoção e texto genial como só Woody Allen consegue fazer, está completando 30 anos e merece ser revisitada. Ao contrário do rádio, que já viveu dias melhores, A Era do Rádio mantém seu frescor estético e pode ser visto como se tivesse sido lançado ontem, mesmo 30 anos depois.

Nota: 4/5

01/02/2017

O Castelo (1997)

Das Schloß

O Castelo é uma adaptação da obra de mesmo nome de Kafka. Talvez o excesso de reverência ao texto original tenha contribuído para que esse projeto não funcionasse - há cenas em que o texto do livro é narrado em off descrevendo exatamente o que já estamos vendo na tela. Uma pena, já que o livro é explicitamente uma crítica feroz a burocracia mas contém várias camadas com fascinantes interpretações.

O que se salva é a interpretação dos atores e o design de arte simples e eficiente. Esse filme nos mostra o quanto é difícil adaptar para a tela uma obra literária e a necessidade de respeitar a linguagem cinematográfica nessa transposição.

Nota: 2/5

02/02/2017

Capitão Fantástico (2016)

Captain Fantastic

Uma família que comemora o dia de Noam Chomsky ao invés do Natal. Só esse fato já demonstra o quão alternativo é o estilo de vida dessas pessoas, o pai e seus seis filhos vivendo isolados na floresta. Mas ao contrário do que possa parecer eles não são matutos, têm uma cultura e preparo físico superior a 99% da média, graças às aulas e disciplina do patriarca. Obrigados a ir para a civilização, vão ficar chocados com o estilo de vida americano e por consequência nos mostrar o quanto esse modo de vida é absurdo e transforma todos em consumistas, idiotas e com sobrepeso.

Ilustrando de forma contundente como a sociedade não aceita o diferente, mesmo que ele possa ser melhor em diversos aspectos, é inteligente também ao mostrar que o estilo de vida do Capitão Fantástico (Viggo Mortensen) não é perfeito e seus filhos, apesar de excelentes do ponto de vista intelectual e físico, não têm habilidades sociais desenvolvidas.

Ao nos levar a questionar nossos preceitos e preconceitos, Capitão Fantástico nos faz sorrir com sua leveza e positividade mas aflige ao mostrar o que nos tornamos como sociedade e a tendência de piorar ainda mais.

Nota: 4/5

03/02/2017

Cronos (1993)

Cronos

Cronos é uma estória de vampiros com o diferencial de não tratar o fenômeno como sobrenatural, mas fruto do intelecto humano. No filme a máquina cronos é utilizada para se obter a vida eterna e o vampirismo nada mais é do que o conjunto de efeitos colaterais do tratamento, tais como necessidade de sangue humano e sensibilidade extrema a luz.

Nesse primeiro longa metragem do diretor Guillermo del Toro já se pode observar o seu cuidado com os detalhes e com o design de produção - por exemplo como a máquina cronos é criativa e bem executada; por outro lado, há simbologias tolas e mal aproveitadas, como o protagonista chamar-se Jesus e ressuscitar (ainda por cima é época de Natal).

Com suas qualidades e pequenas deficiências, Cronos renova o vampiro desassociando-o do mito e incorporando-o a sociedade moderna; dessa forma prepara a audiência para novos elementos como a tecnologia de Blade e o sangue artificial de True Blood.

Nota: 3/5

04/02/2017

Encurralado (1971)

Duel

Nesse primeiro filme de Steven Spielberg, várias características que viriam a fazer parte da sua assinatura já estavam presentes: o virtuosismo técnico, os closes rápidos nos atores, a criação de suspense com o mínimo de elementos e até mesmo referências a casais em conflito, reflexo da mal digerida separação dos seus pais.

A estória de Richard Matheson - o mesmo de Eu Sou a Lenda e Além da Imaginação - é simples, um caminhão perseguindo um carro na estrada, e os pequenos detalhes, como o fato de o rosto do motorista do caminhão nunca ser mostrado, ajudam a criar a atmosfera de pesadelo.

Tudo isso nos leva a questionamentos tais como a sanidade do motorista do carro ou se o que estava ocorrendo não poderia ser até sobrenatural, mas independente de como vemos o filmes, metáfora ou

puro e simples entretenimento, é inegável a sua qualidade e o potencial do promissor diretor que estava nascendo.

Nota: 3/5

05/02/2017

O Gigante de Ferro (1999)

The Iron Giant

Em 1957 o mundo estava bem agitado: macartismo, guerra fria e começo da corrida espacial. Nesse cenário se situa O Gigante de Ferro, que conta a estória de um robô gigante que cai do espaço e é encontrado por um garoto.

Apresentando elementos de E.T., Frankenstein, Godzilla e obviamente as ficções científicas da década de 50, tem como principal pilar a relação entre o robô e o menino - o filme acertadamente investe um bom

tempo, quase metade da projeção, no desenvolvimento da relação dos dois.

Com uma mensagem bonita, ainda que ingênua - seja o que você quiser ser e não o que lhe impuseram - mostra também como a intolerância pode levar ao desastre. E é triste notar como muitas das mensagens positivas que vemos nos filmes se tornam datadas enquanto os alertas negativos sempre são atuais em qualquer época.

Nota: 4/5

06/02/2017

Janela da Alma (2001)

Janela da Alma

Como enxergamos o mundo e a nós mesmos? Esse é o principal questionamento do documentário Janela da Alma, que discute o enxergar não apenas como o

ver com os olhos, mas a sua forma integral - enxergar com a alma, com a mente, com outros sentidos que não a visão.

Contando com entrevistas de personagens conhecidos como Oliver Sacks, João Ubaldo Ribeiro, Hermeto Paschoal, José Saramago, Wim Wenders entre outros, nos apresenta também a figuras não tão conhecidas mas não menos interessantes como o fotógrafo cego e a cineasta com severa deficiência visual. Essa miríade de opiniões e pensamentos nos leva a questionar até o que achamos natural e óbvio: o que vemos é realmente a realidade?

Da mesma forma que ocorre quando assistimos a um filme, a realidade enxergada por cada um é única e totalmente baseada em suas experiências e projeções.

Nota: 4/5

07/02/2017

A Menina Santa (2004)

La niña santa

Após assistir A Menina Santa, senti que ali uma grande oportunidade foi desperdiçada. Não que o filme seja ruim, longe disso, mas pelo seu potencial de ser um filme muito melhor do que vemos na tela.

As coisas demoram a acontecer, estórias paralelas deixam de ser desenvolvidas e a diretora Lucrecia Martel exagera nos pequenos enigmas e charadas. Também chega a incomodar a insistência em colocar a câmera em ângulos esquisitos e enquadramentos pouco tradicionais, que ultrapassam o estilo e se tornam uma distração inútil.

As discussões propostas pela estória: os danos do ensino religioso nas mentes juvenis, o que é realmente o abuso, se podemos salvar a alma de alguém, todas elas fascinantes poderiam ter sido melhor trabalhadas.

Nota: 3/5

08/02/2017
Pi (1998)
Pi

Pi claramente previlegia a forma ao conteúdo. Sua estética e design de produção são brilhantes, mas o roteiro, que começa de forma instigante, se perde do meio para o final.

Pra começar o nome Pi dado ao filme é um engodo: depois de citar a constante matemática e explicar que busca obsessivamente padrões nos seus dígitos, o matemático Max (Sean Gullette) esquece do 3,14 e nunca mais toca nele durante o filme todo. A dinâmica com a empresa de ações e os judeus ortodoxos parecem artificiais e colocadas de qualquer jeito para fazer com que algo acontecesse no filme.

Nos resta aproveitar a parte estética, como a fotografia angustiante e a montagem, que exprimem de forma precisa o estado de espírito do protagonista.

Para que a obra funcione, precisamos enxergá-la mais

como o símbolo π e menos como o valor 3,14.

Nota: 3/5

09/02/2017

Um Cadáver Para Sobreviver (2016)

Swiss Army Man

Não gosto de classificar os filmes por gênero. O rótulo tende a diminuir e limitar a obra e leva o público a esperar desdobramentos pré-concebidos. Um ótimo exemplo é Um Cadáver Para Sobreviver: é vendido e classificado como comédia, mas não é somente isso.

O jovem Hank, perdido numa ilha deserta e na sua própria vida, está prestes a cometer o suicídio quando acha na praia um cadáver, Manny. Uma insólita

amizade floresce e o cadáver é usado para ajudar Hank a voltar para casa. O non sense reina e na melhor tradição do cartoon o corpo se transforma em arma, serra e até jet ski. O filme é recheado de referências cinematográficas, o que ajuda a demonstrar como Hank foi "educado" apenas pela TV e cinema e o final é claramente inspirado em E.T.

Apesar de parecer caótico e meio bobo, o conjunto funciona graças em grande parte a imensa empatia que sentimos pelos protagonistas Hank (Paul Dano) e Manny (Daniel Radcliffe) e os atores têm grande responsabilidade nisso. Pra completar, o filme têm cenas em câmera lenta, o que normalmente é abominável. Jean-Claude Carrière, premiado roteirista, diretor e estudioso do cinema, diz que nenhum filme que faz uso da câmera lenta pode ser bom. Um Cadáver Para Sobreviver está aí para ser a exceção à regra.

Nota: 4/5

10/02/2017

O Iluminado (1980)

The Shining

Há filmes que são tão icônicos e poderosos que acabam se tornando parte do inconsciente coletivo das pessoas. O Iluminado certamente é um desses filmes.

Temos as imagens que não saem das nossas mentes: o triciclo passeando no hotel aparentemente infinito, as gêmeas, o mar de sangue, o labirinto, tudo imitado e satirizado a exaustão, nos dando a impressão que o filme é bem mais antigo do que é.

Além disso, outra coisa que torna a obra fascinante é sua abertura a muitas interpretações: qual seria a causa da insanidade de Jack? A solidão e o ócio, vingança dos nativos americanos, ajustes de contas de outras vidas ou simplesmente ele sempre foi daquele jeito e só não tinha tido a oportunidade de agir? O Iluminado nos permite escolher a resposta nos mostrando elementos que justificam qualquer uma delas. Há inclusive teorias realmente malucas que estão no documentário Room 237 de 2012, mas é

preciso muita boa vontade para concordar com elas.

O Iluminado é talvez o mais perfeito pesadelo já filmado, pesadelo do qual não queremos acordar.

Nota: 5/5

11/02/2017

Esquadrão Suicida (2016)

Suicide Squad

Enquanto a Disney/Marvel parece ter encontrado a fórmula para que o seu universo dos quadrinhos funcione no cinema, a Warner/DC continua patinando. Depois do razoável O Homem de Aço e do péssimo Batman vs Superman, Esquadrão Suicida é constrangedor de tão ruim. Diferente da Marvel, a DC insiste em um tom épico e sério demais, que torna o que seria ruim em desastroso.

Os "perigosos" vilões parecem ser todos vítimas arrependidas, as diversas mortes do filme não têm rosto e a violência limpa e sem consequências, típica de filmes infanto juvenis, tira qualquer peso dramático. Para quê o já citado tom épico e sério em uma obra dessas? O filme parece gritar a cada momento que o espectador é um idiota completo em um roteiro completamente sem sentido e com cenas de ação burocráticas.

O único personagem minimamente interessante, o Coringa, é totalmente descartável na trama e parece ter sido colocado apenas como apresentação para o próximo filme do Batman.

Durante as 2 horas de tortura que duram a projeção, o esquadrão de suicidas que vêm a mente é dos espectadores.

Nota: 1/5

12/02/2017

Rua Cloverfield, 10 (2016)

10 Cloverfield Lane

Spin-off de Cloverfield: Monstro de 2008, explora os eventos que acontecem depois do final do filme original, focando em três sobreviventes que estão em um bunker.

Mantém a tensão ao nunca deixar claro quais são as verdadeiras intenções do anfitrião dono do abrigo, Howard (John Goodman). Durante um bom tempo da projeção há dúvidas sobre o que está acontecendo lá fora, se realmente existe algum perigo. Howard estava realmente protegendo aqueles sobreviventes ou só queria uma substituta para a sua filha? Perde a força no seu ato final, escancarando a verdade e tirando do espectador o que havia de mais interessante no filme: a dúvida sobre quem realmente era o monstro da estória.

E você, qual monstro escolheria?

Nota: 3/5

13/02/2017

Manchester À Beira-Mar (2016)

Manchester by the Sea

Manchester À Beira-Mar começa lento e demora um pouco a engrenar, mas quem tiver um pouco de paciência de chegar ao seu segundo ato (em torno de 30 minutos) não vai se arrepender.

A partir daí os motivos que levaram Lee Chandler (Casey Affleck) a ser uma pessoa estranha e antissocial serão aos poucos revelados, quando ele precisa voltar a Manchester para cuidar do sobrinho por conta da morte do irmão Joe Chandler (Kyle Chandler). Fragmentos do seu passado são exibidos e tudo começa a ficar claro.

Filme sensível, estuda seus personagens com delicadeza e dá profundidade a todos eles, mesmo os que aparecem pouco tempo na tela. Mostra que alguns erros, mesmo que totalmente involuntários, nunca são perdoados pelo mais cruel dos juízes - nós mesmos.

Nota: 4/5

14/02/2017

Até o Último Homem (2016)

Hacksaw Ridge

Imagine que alguém precise fazer um omelete, não há outra opção a não ser fazer o omelete. Porém essa pessoa, por convicção moral e religiosa, não quebra os ovos de forma alguma. Esse é o dilema vivido pelo soldado Doss (Andrew Garfield) em Até o Último Homem: alistado como voluntário na Segunda Guerra Mundial não mata (na verdade nem sequer toca em armas) por conta de sua religiosidade.

Baseado em uma estória real (muito provavelmente fantasiada ao extremo como é de costume em Hollywood), adota uma estrutura bastante clássica, além de utilizar a chamada "jornada do herói", que consiste bem resumidamente de chamado, recusa, treinamento, teste, provação, recompensa, retorno, ressurreição e iluminação final.

Mas o que torna a obra um entretenimento decente também a leva à vala comum, com fórmulas e soluções vistas a exaustão em diversos outros filmes. E temos o viés religioso que beira ao fanatismo ao

sugerir que, por conta da oração de Doss, uma batalha que estava praticamente perdida foi revertida com a vitória dos americanos.

Aprendemos com Até o Último Homem que deus é americano e que todos os outros não merecem mais do que o inferno.

Nota: 3/5

15/02/2017

Moonlight: Sob a Luz do Luar (2016)

Moonlight

Há alguns fatos decisivos na vida de uma pessoa que a levam a ser quem ela é e como será a sua relação com as pessoas e a sociedade. Moonlight nos apresenta a esses fatos de forma bela e poética, em três atos

mostrando diferentes fases na vida de Chiron: infância (Little), adolescência (Chiron) e vida adulta (Black).

Nota-se a inteligência das decisões estéticas desde a introdução dos atos até os movimentos de câmera que conseguem transmitir o que os protagonista está sentindo, seja no mar com o conforto da figura paterna seja brigando com o melhor amigo. Todos os detalhes que estão na tela parecem ter sido cuidadosamente pensados (e foram!) para que os sentimentos sejam amplificados.

Moonlight trata de assuntos complicados como a descoberta da homossexualidade, preconceito, bullying, até o controverso jogo de vítima/culpado entre o viciado e o traficante de drogas. Mas principalmente mostra o quanto as pessoas são multidimensionais, seja ela uma mãe ou um bandido da periferia.

Nota: 5/5

16/02/2017

A Qualquer Custo (2016)

Hell or High Water

Um lugar pobre e destruído pela crise econômica: não é o Brasil mas o Texas, Estados Unidos, de A Qualquer Custo.

Contando a estória dos irmãos que roubam bancos para quitar a hipoteca e salvar a propriedade da família, o filme é uma crítica ácida aos bancos e ao sistema econômico americano.

Nos leva a ver os protagonistas não como bandidos mas como justiceiros e torcer por eles, já que estão apenas pegando de volta o que os bancos haviam roubado. Essa simpatia é intensificada pelo amor entre os irmãos, demonstrado com intensidade em várias cenas como a que eles brincam no campo como crianças.

Apoiando-se no carisma dos atores, entre eles Jeff Bridges como o policial Marcus e Chris Pine como o criminoso Toby, têm ainda como trunfo uma estória atualíssima em qualquer parte do mundo e

provavelmente em qualquer época.

Como é dito no filme, a terra foi roubada dos nativos americanos e agora os bancos estão roubando-as dos homens brancos. Como sempre, os círculos viciosos são eternos enquanto os virtuosos são efêmeros.

Nota: 4/5

17/02/2017

Estrelas Além do Tempo (2016)

Hidden Figures

Não vamos encontrar sutileza em Estrelas Além do Tempo. A cada 2 minutos as mesmas ideias são repetidas à exaustão e o gravíssimo tema do racismo acaba ficando diluído e até cômico em alguns momentos.

Baseado em personagens reais e situado durante o início da corrida espacial, traça um paralelo entre o desenvolvimento científico e a luta pelos direitos civis dos negros nos Estados Unidos, contando a estória de três mulheres negras geniais que trabalham na NASA. Apesar da estória interessante acaba sendo um filme comum, com as mesmas armadilhas pouco criativas para capturar a emoção do público. Até mesmo a fotografia, apenas correta na maior parte da projeção, tropeça ao invocar o passado ou reproduzir cenas históricas, parecendo que foram aplicados filtros do instagram.

Ainda assim é dolorido ver o racismo aplicado de todas as formas e notar como essa ferida ainda está aberta nos Estados Unidos. Mas ao menos eles têm uma ferida; pior nós, brasileiros, que nem admitimos que o ferimento existe.

Nota: 3/5

18/02/2017

Paris, Texas (1984)

Paris, Texas

O protagonista de Paris, Texas diz em certo momento, ao subir em um outdoor, que não tem medo de altura, mas de cair. Essa frase demonstra o quanto ele (e muitos de nós) teme as consequências mas não o ato em si.

Travis Henderson (Harry Dean Stanton), após ficar desaparecido por quatro anos é encontrado pelo irmão e terá que encarar o seu passado, atos e consequências. Inteligente em diversos aspectos de design, chama a atenção pela fotografia, com destaque para os tons verdes e vermelhos (talvez representando a dualidade dos personagens ou quem sabe, de novo, os atos e consequências) e por tomadas belíssimas, como quando ao olhar para a ex-mulher através de um vidro, Travis "encaixa" seu rosto na cabeça de Jane (Nastassja Kinski).

Paris, Texas é um pouco mais comprido do que deveria, principalmente em seu terceiro ato em que perde o ritmo, mas suas diversas camadas e

interpretações que provoca sem dúvida o tornam um grande filme.

Nota: 4/5

19/02/2017

Lion: Uma Jornada Para Casa (2016)

Lion

Lion: Uma Jornada Para Casa mostra uma Índia assustadora: pedófila, sem educação para as crianças, violenta e sem unidade linguística. Diante dessa imagem extremamente negativa, quando Saroo (Sunny Pawar jovem e Dev Patel adulto) se perde do irmão, vaga pelas ruas e acaba adotado por uma família australiana, pode-se dizer que ele tirou a sorte grande.

O grande problema desse filme baseado em uma história real é o seu desenvolvimento: depois de ser adotado, não há muita coisa para acontecer até o previsível final. Por exemplo, Saroo tem um irmão adotivo problemático (nunca é dito mas parece ter algum nível de autismo) que, mesmo tendo existido na realidade, no filme parece estar lá apenas para preencher mais alguns minutos da já vazia estória. E a diferença física entre os irmãos, extremamente artificial já que Saroo tem cara de ator hollywoodiano enquanto seu irmão Mantosh é mais realista e com a aparência de um indiano real, ressalta o maniqueísmo do irmão bom e do irmão mau.

Muito longo pelo seu conteúdo - funcionaria melhor como curta ou documentário - e com uma conclusão toda montada para levar os espectadores às lágrimas, ao menos passa uma mensagem que talvez passe despercebida mas para mim é a mais importante: menos filhos de sangue e mais adoções, afinal já temos gente demais no planeta.

Nota: 3/5

20/02/2017

A Chegada (2016)

Arrival

A Chegada é extraordinário em varios aspectos: tematicamente rico e visualmente belo, ainda manipula a linguagem cinematográfica de forma inteligente, conseguindo ser cerebral e emocional ao mesmo tempo.

Narra o primeiro contato extraterrestre de forma adulta e realista, pois como seria de se esperar no mundo real, os ETs não falam inglês e muito menos entendem nosso alfabeto e formas de comunicação. Mas falar de A Chegada sem revelar seus segredos é difícil e escrever spoilers arruinaria a experiência de quem não assistiu ainda ao filme.

Por isso há um segundo texto na próxima página para quem já assistiu; para quem não assistiu ainda, não perca tempo, assista o mais rápido possível, não irá se arrepender.

A linguagen esruturada é talvez a mais importante característica que nos torna seres racionais e a forma que a utilizamos, dependendo da língua que falamos, molda o nosso cérebro. Em A Chegada, essa ideia é levado ao extremo. A Dra. Louise Banks (Amy Adams), ao aprender a linguagem circular dos ETs sem começo e fim, expande sua noção de tempo fluindo em uma só direção e passa a vê-lo com um todo, passado e futuro fundidos.

Utilizando essa ideia, o filme subverte a linguagem cinematográfica mais usual, fazendo com que pensássemos que o futuro eram memórias da protagonista. Ela "lembrava" do futuro e os espectadores, presos ao tempo linear numa só direção, não percebe isso mesmo com as dicas que ela dá, como no começo do filme em que a primeira frase dita por ela é "Esse é o começo da estória?". Outros detalhes vão sendo mostrados gradativamente, como os desenhos da menina, os brinquedos dos ETs; somos enganados de uma forma tão bela que considero esse um dos prazeres cerebrais do filme.

A difícil e controversa decisão da doutora de ter sua filha mesmo sabendo seu futuro, uma doença fatal ainda na juventude, abre um amplo campo de discussão filosófico e ético e as atitudes sua e do seu marido Ian Donnelly (Jeremy Renner) demonstram com clareza a natureza mais humana dela e mais

matemática dele. Isso garante o prazer emocional do filme, amplificado pela bela trilha sonora de Jóhann Jóhannsson.

A Chegada é um ótimo exemplo do poder do cinema. Sua estória é profunda com várias camadas, faz você pensar na natureza das coisas e dos seres humanos e ainda é uma ótima diversão. O vidro pelo qual os cientistas se comunicavam com os ETs pode ser visto como uma tela de cinema: lá dentro o tempo é manipulado, há uma linguagem própria, um nundo fantástico e grandes mensagens são passadas.

Nota: 5/5

21/02/2017

Um Limite Entre Nós (2016)

Fences

O que mais chama a atenção em Um Limite Entre Nós é sua excessiva teatralidade. Baseado na peça de August Wilson, a estória do trabalhador negro tentando manter sua família nos Estados Unidos da década de 50 parece teatro filmado.

Há momentos que não há decupagem, apenas os personagens falando não no palco mas em uma locação e a câmera fazendo movimentos simples apenas para não ficar parada. O texto é bom, mas para nós brasileiros apresenta o problema das diversas analogias com o baseball, esporte que não conhecemos nem entendemos.

Claro que há qualidades: os atores brilham com atuações intensas e todos os personagens são complexos, não há vilões e mocinhos e nem concessões típicas do cinema americano.

Temos ainda o interessante simbolismo das cercas (fences) utilizadas no filme como signo tanto de

isolamento quanto de proteção, mas mesmo esses pontos positivos não conseguiram fazer com que essa boa peça ser tornasse bom cinema.

Nota: 2/5

22/02/2017

O Deserto Vermelho (1964)

Il deserto rosso

Situado durante o período do milagre econômico italiano O Deserto Vermelho representa, através da angústia de Giuliana (Monica Vitti), o desconforto da sociedade até então predominantemente rural com a massiva industrialização. Critica essa industrialização e seus condutores e ainda alerta para a destruição do meio ambiente.

Mas a obra é complexa e essa é apenas uma das suas possíveis interpretações. Mas o que vemos na tela

sustenta essa leitura: Giuliana de vestido verde no meio do parque industrial cinza, onde até as árvores perderam a cor, o barulho irritante constante, a fábrica mostrada no início do filme que aparenta não produzir nada, apenas fumaça.

Os mentores do progresso - aqui os gestores da fábrica - agem como adolescentes imaturos quando não na frente dos empregados mostrando como o futuro está em boas mãos.

Arrastado em alguns momentos, a estrutura e belíssimos planos compensam qualquer pequena deficiência. Como o plano final, com o pátio da fábrica cheio de barris de produtos químicos das mais diversas cores. É devastador ver a metamorfose que o capitalismo e industrialização impuseram a um campo florido.

Nota: 4/5

23/02/2017

Cães de Aluguel (1992)

Reservoir Dogs

Mr. White, Mr. Pink, Mr. Orange. Mr. Blonde: todos os personagens de Cães de Aluguel são interessantes a ponto de merecerem um filme só deles. E essa é a grande força de Cães de Aluguel, queremos saber o que acontecerá com cada um deles e como eles chegaram até aqui.

Logo na cena de abertura conhecemos um pouco os personagens e nos identificamos, já que enquanto eles estão planejando os últimos detalhes do roubo estão também falando sobre cultura pop (no caso, Madonna) como fossem nossos amigos ou conhecidos. As longa conversas meio non sense se tornaram uma espécie de marca registrada de Tarantino e são encontradas em todos os seus filmes. E a abertura é tão poderosa que além de nos conquistar já mostra quem é o traidor - é só prestar atenção na atitude dos personagens. Depois o que se segue é um banho de sangue e pode parecer

contraditório, mas a violência é tão gráfica e banalizada que logo para de chocar e entendemos que aquilo faz parte do mundo daquelas pessoas.

O único problema de Cães de Aluguel é o texto falado pelos personagens, principalmente quando contam uma estória: todos parecem ser a mesma pessoa, não há diferenças no linguajar ou na verborragia. Talvez seja o reflexo da inexperiência de Tarantino como escritor (esse foi seu primeiro sucesso, apenas seu segundo longa e está fazendo 25 anos).

E ficamos com a grande questão colocada na mesa por Mr. Brown (Quentin Tarantino): o que Madonna quis dizer na canção Like a Virgin?

Nota: 4/5

24/02/2017

Creepshow: Show de Horrores (1982)

Creepshow

Antologia com cinco estórias de horror apresentadas como se fossem extraídas de uma revista em quadrinhos chamada Creepshow - homenagem as revistas de horror da década de 50. O filme tem a cara e o charme dos filmes infanto-juvenis dos anos 80, com grandes talentos envolvidos: direção de George Romero, escrito por Stephen King e maquiagem/efeitos de Tom Savini.

Os contos apresentam boa regularidade na qualidade (foram todos dirigidos por Romero) e são os seguintes:

Father's Day

Filha já madura mata o pai abusivo e esse volta da tumba para se vingar. Demonstra como o patricídio é um crime imperdoável e que o verdadeiro mal nunca acaba.

The Lonesome Death of Jordy Verrill

Um meteoro cai na fazenda de Jordy Verrill e a sua cobiça o leva a ruína. Engraçado e assustador, ainda temos como bônus Stephen King como ator caricato interpretando o protagonista.

Something to Tide You Over

O mais assustador dos contos por ser mais realista e com tom mais sério. Após descobrir a traição da esposa, o psicopata Richard Vickers (Leslie Nielsen) executa uma criativa vingança contra os amantes. Mas a sua crueldade não ficará impune.

The Crate

Não poderia faltar na antologia um filme de monstro. Uma caixa antiga descoberta em uma universidade guarda um mal ancestral. Então o Prof. Henry Northrup (Hal Holbrook) acha uma boa utilidade para a fera.

Incomoda o fato que em uma universidade os acadêmicos tentam apenas se livrar do problema e não estudá-lo. Mas leva bem o terror e suspense e ainda tem um final assustador.

They're Creeping Up on You

Aflitivo para quem não gosta de insetos, mostra como o cruel empresário Upson Pratt (E.G. Marshall) será consumido pela sua própria maldade materializada

como milhares de baratas rastejantes. Impossível assistir sem se coçar, é um segmento só para os de estômago forte.

Nota: 3/5

25/02/2017

John Morre no Final (2012)

John Dies at the End

99 minutos desperdiçados que nunca terei de volta. Essa foi a sensação após assistir John Morre no Final, uma bobagem colando várias ideias aleatórias resultando em nada.

O filme, que conta a estória de dois amigos que usam uma droga que abre portais para outras dimensões, já começa com truques sujos para capturar a atenção do espectador, desde o título até a estrutura de flash back - todos querem saber como tudo chegou até aquele

ponto. Vez ou outra o filme parece que vai melhorar para na sequencia voltar a ser medíocre.

Perto do final, temos uma reviravolta interessante envolvendo o personagem de Paul Giamatti (como esse ator foi se envolver com isso? Ah, ele também é produtor executivo) mas nem isso o filme nos concede, um final com um gosto melhor na boca. Após a reviravolta o filme tem mais uma sequência que nos leva de volta a baixa qualidade a que estávamos acostumados.

Para coroar todo o ridículo ainda temos efeitos especiais que parecem ter sido tirados de um jogo de playstation. Tudo isso só nos leva a um sentimento durante a exibição: inveja do John.

Nota: 1/5

26/02/2017

Videodrome: A Síndrome do Vídeo (1983)

Videodrome

Apesar de ser de 1983, os temas de Videodrome são ainda mais relevantes atualmente. Na verdade, sua temática e até avançada demais para uma época em que tínhamos apenas vídeo cassetes e TVs nas salas de estar. Hoje somos cercados por telas e a imagem foi banalizada ao extremo.

Por isso, a busca do diretor de televisão Max Renn (James Woods) por novos programas para a sua rede de televisão, é uma estória que hoje pode ser reproduzida em qualquer quarto com um computador e acesso a internet. Nenhum estímulo parece ser suficiente para as atuais audiências e sempre novos catalisadores de sensações são criados.

A obra é ainda mais assustadora pelo seu caráter premonitório: reparem como as mortes exibidas no programa Videodrome se assemelham com as execuções reais transmitidas nos dias de hoje pelo

Estado Islâmico e a igreja Missão dos Raios Católicos (Cathode Ray Mission) leva as pessoas a buscarem a salvação pelo culto a imagem, exatamente como as redes sociais que utilizamos diariamente.

Pessimista, o diretor Cronenberg nos alerta que a nova carne, o novo homem tecnológico, não levará a humanidade ao seu ápice mas a sua perdição.

Nota: 4/5

27/02/2017

O Rei da Comédia (1982)

The King of Comedy

Rupert Pupkin (Robert De Niro) almejava ser O Rei da Comédia a qualquer custo. Comediante medíocre, persegue Jerry Langford (Jerry Lewis) para conseguir uma oportunidade de se apresentar no seu talk show de sucesso.

Esperamos que Jerry Lewis seja engraçado e De Niro sério, afinal nos acostumamos com suas personas cinematográficas. Mas aqui ocorre uma inversão de papéis: Lewis é sério e antipático enquanto Robert De Niro é (ou tenta ser) engraçado e extremamente ingênuo. É essa ingenuidade infantil que nos cativa e comove; Pupkin vive em um mundo só seu, como é bem representado no plano em que ele se apresenta para a fotografia de uma plateia em um quarto que parece uma caixa fechada.

O suposto final feliz é duvidoso; é possível que toda a sequência final seja uma ilusão criada por Rupert, como outras passagens que ele havia imaginado durante o filme. Imaginação ou realidade, o nosso pobre herói realizou o sonho da sua vida, ao menos por uma noite.

Nota: 4/5

28/02/2017

Porta dos Fundos: Contrato Vitalício (2016)

Porta dos Fundos: Contrato Vitalício

Manter a graça por mais de 90 minutos não é fácil. Portanto é muito comum que comédias de longa metragem sejam irregulares ou percam o fôlego depois da metade. Se esse fosse o único problema de Porta dos Fundos: Contrato Vitalício seria até perdoável, mas há falhas mais graves.

A estória que gira em torno do reencontro de dois amigos depois de 10 anos - Miguel, Gregório Duvivier, foi abduzido por intraterrestres - é apenas pretexto para as piadas que parecem ter sido pensadas de forma isolada. Primeiro criaram as situações e depois deram um jeito de encaixar no roteiro. Outra coisa que incomoda é vermos os atores do Porta dos Fundos encarnarem os mesmos tipos já explorados à exaustão nos esquetes da trupe: Totoro é de novo o obeso pouco higiênico, Tabet é truculento e Porchat grita e é histriônico o tempo todo.

Esse é apenas o primeiro filme do grupo e talvez eles melhorem com o tempo. Mas para realizar outra obra como essa, é melhor ficar só na internet.

Nota: 2/5

01/03/2017

A Tartaruga Vermelha (2016)

La tortue rouge

Um filme lento e sem diálogos, mas que hipnotiza ao ponto de não conseguirmos tirar os olhos dele. A estória do náufrago em uma ilha deserta de A Tartaruga Vermelha é cinema na forma mais pura, com imagens e música traduzidas em emoção que fica gravada para sempre na memória.

Por todo o filme há simbolismos belíssimos, a começar pela tartaruga, que é um dos mais antigos signos da mãe-terra e da criação - os nativo

americanos acreditam que o mundo inteiro está apoiado no casco de uma tartaruga gigante. A mãe que mesmo agredida presenteia quem a machucou e transforma a sobrevivência na ilha deserta em uma vida plena.

As cores têm muitos significados na vida e no cinema; o náufrago achou que o vermelho da tartaruga representava perigo, quando na verdade representava paixão e esperança.

Nota: 5/5

02/03/2017

Rocco e Seus Irmãos (1960)

Rocco e i suoi fratelli

Rocco e Seus Irmãos conta como Rosaria Parondi e seus cinco filhos se estabelecem e sobrevivem em Milão, uma cidade grande, migrando do pobre e rural sul italiano. É uma verdadeira saga melodramática, com muitas qualidades e algumas características que

incomodam.

É notável a crítica - um tanto quanto velada, é verdade - ao machismo: no estupro de Nadia, que é a grande virada da estória, a mulher é ignorada como um objeto e o "castigo" é direcionado ao homem, Rocco. A tradição italiana das famílias morarem juntas, todas sob o mesmo teto, também não é poupada: é dito no filme que uma fruta podre estraga todo o cesto e deve ser retirada, o que é impossível na estrutura familiar italiana de clã.

O que parece artificial no filme, ainda mais considerando que é um exemplar do neo realismo, é a bondade irreal de Rocco. Ele não parece um ser humano e sim um mocinho de novela, que dá sempre a outra face. Soa como se o cinema clássico, com seus heróis de fantasia, se intrometesse na linguagem mais suja e verdadeira do cinema italiano da época.

Rocco continua sendo um grande filme, mas a banalização do melodrama e do bom mocismo extremo principalmente pela televisão e a padronização dos heróis como tipos mais humanos, com defeitos, o tornam um pouco difícil de digerir nos dias atuais.

Nota: 4/5

03/03/2017

Logan (2017)

Logan

Logan é a despedida de Hugh Jackman como Wolverine e Patrick Stewart como Charles Xavier. E que despedida! Logan é visceral, unindo com maestria ação e drama, em um filme adulto que se concentra nos personagens e em suas interações. Ainda quebra clichês e não tem medo de mostrar a inevitável violência em uma estória cujo principal personagem tem garras de metal afiadas saindo dos punhos.

Claro que encontramos em Logan alguns vícios de filmes de heróis, como o vilão jovem e arrogante, desenhado para que o odiemos na primeira cena e a estadia dos heróis em uma casa de família que todos sabem que será exterminada no confronto com os vilões. Mas isso não tira o brilho da obra recheada de grandes ideias, como os quadrinhos dos X-Men inseridos de forma orgânica na trama e a doença degenerativa de Xavier, que o transforma em uma perigosa arma.

Em Logan sentimos o sofrimento dos personagens,

choramos e torcemos por eles como em nenhum outro filme baseado em quadrinhos, com exceção talvez dos Batman de Nolan. E durante os créditos temos a satisfação de não haver cena extra, não estragando o desfecho perfeito do mais famoso X-Man.

Nota: 4/5

04/03/2017

Hardcore: Missão Extrema (2015)

Hardcore Henry

Como exercício estético Hardcore Henry é aceitável: um filme de ação totalmente feito em primeira pessoa, tal qual um jogo de video game FPS (First Person Shooter). Mas como cinema não funciona. No começo é interessante e chama a atenção, depois de

alguns minutos fica extremamente enjoativo - até literalmente para algumas pessoas mais sensíveis.

A obra faz tudo para parecer um video game, desde o enredo totalmente descartável e sem sentido até uma emulação de fases, que para quem não está acostumado com o mundo dos games podemos chamar de "ambientações": temos a boate, a estrada, a construção abandonada, a floresta. Os inimigos vão caindo mortos como folhas no outono e é isso que se sente, que são apenas folhas sem vida.

Hardcore Henry mostra que só a forma não é suficiente; por mais bem feito que seja, se não nos importamos com o que acontece na tela é porque alguma coisa não deu certo.

Nota: 2/5

05/03/2017

Contágio, Epidemia Mortal (2015)

Maggie

Utilizando-se da largamente conhecida mitologia zumbi, Contágio, Epidemia Mortal evita o lugar comum e conta uma estória intimista, narrando os últimos dias de infectada Maggie (Abigail Breslin) ao lado de seu pai (Arnold Schwarzenegger) antes dela se transformar em zumbi.

O tom já se nota pelo título original - Maggie - que evita termos relacionados ao terror ou ação e privilegia a personagem (prefiro não comentar sobre o título nacional). É clara a metáfora com doenças terminais reais e a hipocrisia das pessoas ao encarar a morte: a própria vida não pertence ao indivíduo, condenado a morrer como quer a sociedade, não importa o quanto de sofrimento isso representa, como se todos fossem obrigados a pagar os pecados impostos pelas crenças judaico-cristãs.

Talvez por seu tom discreto e por seus elementos

artísticos um tanto quanto genéricos - música e fotografia principalmente - Contágio foi pouco visto e falado. Merecia mais reconhecimento, afinal é um dos poucos filmes dos nossos amados mortos-vivos com temática adulta.

Nota: 3/5

06/03/2017

Kubo e as Cordas Mágicas (2016)

Kubo and the Two Strings

Kubo e as Cordas Mágicas é bonito de se ver e consegue manter o clima de magia durante toda a projeção. Feito em stop motion - é até difícil de acreditar de tão bem feito - encanta com os seus personagens carismáticos e planos que evocam tanto sonhos quanto pesadelos.

A jornada de Kubo à procura dos pertences de seu pai são na verdade a sua busca por suas origens e sua identidade. Há muita simbologia e metáforas, às vezes dando a impressão que os realizadores decidiram inflar a estória com signos para atingir o maior número de pessoas possível. Além disso, em alguns momentos o roteiro parece ter pensado mais no efeito visual que determinada cena causaria do que na sua utilidade ou lógica dentro da estória.

Os elementos soltos em demasia no roteiro, aparentando ser até mesmo aleatórios, comprometem a experiência de Kubo; o design de produção e esmero técnico compensam de certa forma suas deficiências e o fazem valer a pena ser visto.

Nota: 3/5

07/03/2017

A Dama do Lotação (1978)

A Dama do Lotação

Uma das cinco maiores bilheterias do cinema brasileiro de todos os tempos, A Dama do Lotação retrata bem a sociedade machista e hipócrita do Brasil nos anos 70.

Solange (Sonia Braga), a mulher frígida com o marido e que busca o prazer com outros homens, choca por inverter os papéis, já que a mulher é quem age como predadora sexual. Por imposição de convenções sociais seculares, ela mesma não se aceita porque afinal de contas a mulher, na sociedade patriarcal, não pode desassociar o sexo do amor. Não é só isso: o sogro de Solange (Jorge Dória) explica ao filho Carlos (Nuno Leal Maia) que a esposa ideal é fria, afinal de contas o prazer sexual é privilégio exclusivo dos homens e prostitutas.

Nos tempos atuais do politicamente correto, o filme é ainda mais impactante; muitos vão torcer o nariz na cena em que Solange é assediada no ônibus, alegando que isso poderia incentivar abusos contra as mulheres.

Mas no filme a assediadora é ela, não o homem, igualando os sexos para o bem e para o mal e de certa forma libertando a mulher do papel de vítima.

Tratando de forma ácida a sociedade como um todo e também as relações familiares e de amizade - no fundo todas hipócritas e cercadas de interesse segundo a obra - A Dama do Lotação é um filme que pode parecer superficialmente datado, mas se olharmos mais profundamente veremos que as coisas não mudaram tanto assim.

Nota: 4/5

08/03/2017

Trolls (2016)

Trolls

Da mesma forma que Transformers e Batalha Naval, Trolls também é um filme criado a partir de um

brinquedo - no caso Good Luck Trolls, também encontrado em lojas esotéricas - com o diferencial que levando-se menos a sério que os anteriormente citados resultou em uma obra melhor. Os Trolls, que são comidos pelos seres monstruosos chamados Bergen para que esses se tornem felizes (êxtase?), são sequestrados para servirem de prato principal na cerimônia do Trollstício, o que junta a otimista e colorida Princesa Poppy com o monocromático e soturno Branch em um missão de resgate.

A polaridade de opiniões dos dois protagonistas me levam também a analisar a animação pelos ângulos de Poppy / *Branch*:

- crítica ao consumo como único caminho para ser feliz / *smurfs gays sendo perseguidos por gargaméis*

- homenagem a obras como O Iluminado, Cyrano de Bergerac, Cinderela / *cópia de outras obras por falta de imaginação*

- canções de sucesso de várias épocas tornam tudo nostálgico e divertido / *pensei que o seriado Glee havia sido cancelado*

- as texturas dos personagens remetem a brinquedos encantando as crianças / *os pais gastarão dinheiro ao sair do cinema*

- a felicidade pode ser encontrada dentro de nós mesmos / *a obrigação da felicidade imposta pela sociedade*

só faz aumentar o sofrimento das pessoas

- nota 5/5 / *nota 1/5*

Como as coisas não são só rosadas ou só marrons, Trolls na média é um bom divertimento, ainda que descartável. Combina bem para algo baseado em um bonequinho de plástico.

Nota: 3/5

09/03/2017

A Partida (2008)

Okuribito

A morte, por mais natural e inevitável que seja, nunca é bem digerida principalmente na cultura ocidental. Em A Partida o jovem e desempregado violoncelista Daigo (Masahiro Motoki) encontra um novo emprego, preparar os mortos para o funeral e facilitar a aceitação dos familiares dos entes que partiram.

O ponto alto do filme sem dúvida são as cenas de preparação dos mortos, o que é feito em frente a família do falecido e de forma precisa, com os preparadores de corpos agindo como mágicos respeitosamente escondendo o que seria desagradável mostrar no processo. Todas essas sequências são altamente emocionais e excepcionalmente belas, tornando o filme inesquecível e fazendo com que perdoemos suas falhas.

Falhas essas que fazem a obra às vezes parecer com um enredo de novela, com alívios cômicos que não combinam muito bem com o tema e um conflito tolo do casal protagonista, criado sem motivo e resolvido em poucos minutos.

A jornada de amadurecimento de Daigo, passando pela constatação de que tudo morre (pode parecer óbvio mas algumas pessoas, principalmente mais jovens, esquecem ou evitam se lembrar disso) é concluída com o reencontro com o seu pai desaparecido depois de 20 anos. Reencontro esse que só ocorre por conta do envolvimento de Daigo com os rituais da morte, afinal só a Dama de Preto pode entregar a paz definitiva, para os que ficam e para os que partem.

Nota: 4/5

10/03/2017

Réquiem Para um Sonho (2000)

Requiem for a Dream

Vá atrás dos seus sonhos, acredite em você, são frases muito usadas em obras que pretendem ser edificantes e a sua banalização as infantilizou a ponto de só serem usadas atualmente em filmes infantis e contos de fadas. A partir dessa observação, podemos dizer que Réquiem Para um Sonho é um conto de fadas às avessas. Seus quatro personagens principais têm em comum a busca da realização de um sonho e uma obsessão ou vício atrelado a esse objetivo.

A estória em si é simples, com poucos e banais elementos, deixando todo o brilho da obra para a sua decupagem e fantástica montagem. Todas as ideias e emoções são transmitidas através do bombardeio de imagens, fazendo até que algumas frases dos personagens explicando algumas coisas - um deles diz em determinado momento que a mãe é viciada em televisão - sejam totalmente desnecessárias.

O clímax é angustiante, perturbador, difícil de assistir, mérito principalmente (de novo!) da montagem. Ainda que falte sutileza e tudo soe irreal (pela mão pesada do diretor), o objetivo do sonho transformar-se em um pesadelo filmado é cumprido com méritos.

Há ainda uma pesada crítica aos profissionais de saúde americanos, retratados da pior forma possível: impessoais, cruéis, insensíveis e muito incompetentes. A função deles não é curar nem amenizar o sofrimento mas desumanizar e retirar da sociedade os indesejados.

O sonho transformou-se em pesadelo para os nossos heróis, da mesma forma que para milhões (ou bilhões) de pessoas do lado de fora da tela. Quem acredita sempre alcança pode ser uma linda frase de canção, mas que normalmente não funciona no mundo real.

Nota: 3/5

11/03/2017

Estrela Solitária (2005)

Don't Come Knocking

Howard Spence (Sam Shepard) viveu por 30 anos a vida de fantasia de uma estrela de cinema. Cansado daquilo, resolve abandonar tudo e reencontrar suas origens, começando por sua mãe, como se fosse um renascimento.

É disso que trata Estrela Solitária, da reinvenção ou resgate de um homem, que viveu muito tempo em um mundo artificial. Abandona seu filme em produção e suas roupas de cowboy de Hollywood, ficando apenas com suas meias vermelhas que representam a lembrança de quanto ele foi "perigoso" mas que à medida que chega a antiga casa de seus pais elas vão se desmanchando até que ele as abandona por completo.

A descrição acima demonstra como tudo em Estrela Solitária é bem pensado e planejado para ter significado, desde o quarto em que Howard dorme na casa de sua mãe, um quarto de adolescente que é signo de que ele, apesar de já com certa idade, ainda

está amadurecendo, até o fato de Sutter (Tim Roth), o encarregado de levá-lo de volta ao set de filmagens não parecer um ser humano, afinal ele representa o passado tentando capturar Howard em suas garras.

Wim Wenders nos entrega mais um filme de um homem tentando se reencontrar e descobrir quem ele é na verdade, como Paris, Texas já discutido aqui. E mais uma vez nos brinda com uma obra de uma beleza estética ímpar e cheia de significados.

Nota: 4/5

12/03/2017

A Bruxa (2015)

The VVitch: A New-England Folktale

Até pela natureza da sua origem, uma estória baseada no folclore e relatos reais da Nova Inglaterra do séc. XVII, A Bruxa acaba sofrendo por parecer uma

colagem de coisas que já vimos em diversos outras obras. A família de colonos ingleses desbravando terras americanas e sendo atormentada por bruxas nos apresenta elementos familiares demais, que o torna um filme sem personalidade.

A fotografia, por exemplo, combina bem com o clima do filme, às vezes nos remetendo a pinturas do período, mas ao mesmo tempo é discreta e genérica, já vista de forma mais contundente em diversos outros filmes. E o que poderia ser uma interessante discussão sobre a doentia obsessão por bruxaria - toda mulher era uma bruxa em potencial - é desperdiçada já que o sobrenatural é assumido como real sem deixar nenhuma margem de interpretação dúbia.

A Bruxa não é ruim, diverte e tem um bom terceiro ato, mas nada dele ficará na memória depois do final dos créditos.

Nota: 3/5

13/03/2017

O Planeta dos Vampiros (1965)

Terrore nello spazio

As ficções-científicas dos anos 50 e 60, ainda que nem sempre resultando em grandes filmes, introduziram ideias e conceitos que são utilizados até hoje no cinema e O Planeta dos Vampiros é um bom exemplo disso.

A tripulação da espaçonave Argos desembarca no planeta Aura para investigar um sinal estranho e o que ela encontra está hoje espalhado em diversas outras obras: um esqueleto alienígena gigante, como em Alien, o Oitavo Passageiro, uma paisagem de lava parecida com o inferno, como em Star Wars: Episódio III - A Vingança dos Sith, uma mulher na ponte de comando, ousadia para a época, como Jornada nas Estrelas fez apenas um ano depois. Curiosidade: a mulher, Sanya, é a atriz brasileira Norma Bengell.

Não podemos ignorar que o ritmo é frouxo, os atores

canastrões e os efeitos especiais datados (ainda que com um certo charme da época), porém as boas ideias e o final surpreendente e assustador fazem de O Planeta dos Vampiros uma peça importante para o desenvolvimento do gênero ficção científica.

Nota: 3/5

14/03/2017

Querelle (1982)

Querelle

Querelle tem o mérito de ser um drama/romance predominantemente homossexual, algo incomum no cinema comercial. Mas só isso não é suficiente.

Apesar de muito bem realizado - por exemplo temos a fotografia que intensifica os brilhos e dourados, fazendo tudo parecer onírico, fabulesco, precioso - falta ao filme alguma coisa. A relação entre os irmãos

Robert (Hanno Pöschl) e Querelle (Brad Davis) parece andar em círculos e não levar a lugar nenhum. Algumas ideias interessantes são expostas - o que é o "normal", o perigo de encontrar a si mesmo, a violência presente no amor masculino - mas parecem despejadas na tela de qualquer jeito, sem grande desenvolvimento. Há também certa relutância de ser mais explícito nas relações físicas entre os personagens, eles falam de sexo o tempo todo mas o praticam muito pouco.

Talvez o objetivo seja mostrar como a sociedade molda o modelo mental das pessoas de forma castradora, impedindo que os desejos sejam explorados de forma plena. No entanto é preciso muita imaginação para enxergar isso na obra, que acaba parecendo ter medo de ir à fundo nos temas que propõe.

Nota: 2/5

15/03/2017

Caça-Fantasmas (2016)

Ghostbusters

Vivemos uma onda de nostalgia no entretenimento, tanto em continuações ou novas versões de franquias de sucesso (Star Wars, Mad Max) como em produtos que se sustentam quase que apenas de referências e memórias afetivas dos espectadores (Stranger Things). Mas ao contrário de Star Wars: O Despertar da Força que depende fortemente dos filmes matriz, não apenas pela óbvia continuidade da estória mas pela excessiva reverência pelo material original, Caça-Fantasmas consegue ser um bom filme isoladamente.

O quarteto de caçadoras de assombrações apresenta uma química perfeita, com todas as atrizes brilhando sem ofuscar as outras. E para quem acha que mulheres não podem ser engraçadas (sim, ainda existe esse tipo de pensamento e a prova é a forma como o filme foi atacado na internet) vai mudar de ideia após assistir Caça-Fantasmas. E ainda temos Kevin (Chris Hemsworth, o Thor) como o "secretário gostoso" em uma divertida inversão dos papéis comumente vistos

na sociedade. Há também participações especiais de todo o elenco principal de Os Caça-Fantasmas de 1984, que mesmo não sendo fundamental ao roteiro enriquecem a experiência de quem conhece o original.

No seu terceiro ato, Caça-Fantasmas cai na tentação da destruição grandiosa e insossa, perdendo um pouco do seu charme baseado na performance de suas protagonistas. Como nos filmes de heróis para crianças, metade da cidade é destruída mas não há maiores consequências, não se vê um morto - a não ser os fantasmas, é claro. Mas nem isso tira o brilho dessa divertida comédia protagonizada por mulheres. Que venham outras!

Nota: 3/5

16/03/2017

Os Oito Odiados (2015)

The Hateful Eight

O cinema utilizou diversas vezes o modelo de representação da sociedade através de um pequeno grupo de pessoas isoladas em determinado lugar. Podemos ver isso em obras clássicas como No Tempo das Diligências (1939), Um Barco e Nove Destinos (1944) e 12 Homens e uma Sentença (1957). Quentin Tarantino com Os Oito Odiados não só repete a fórmula como realiza um filme que se equipara em qualidade às obras-primas citadas.

Muitas ideias do filme foram retiradas, por incrível que pareça, da ficção científica O Enigma de Outro Mundo, em especial o conceito do grupo preso sem saber quem é o "monstro". Ennio Morricone fez a música dos dois filmes e Kurt Russell está em ambos os elencos. Mas isso não diminui a obra, pelo contrário, toda arte tem alto grau de recursividade e Tarantino o faz de forma a reinventar e não copiar.

Os Oito Odiados é impecável cinematograficamente: têm belas imagens, todos os personagens são

fascinantes, não há cenas inúteis - tudo o que acontece leva a estória adiante. Até a violência extrema acaba ficando tão integrada a trama que não choca, é apenas mais um elemento do universo daquelas pessoas. Universo esse em que não existem bons e maus - todos são maus no final das contas - só mudam os lados, cada um cuidando de seus interesses; há alguma ética mas é mais baseada em honra do que em valores, não muito diferente do mundo real.

Em uma época em que a compaixão não existia, como simboliza a imagem do Cristo congelado, Os Oito Odiados mostra com crueza os tipos clássicos do faroeste, de uma forma tão convincente que acreditamos que eles realmente existiram e poderiam estar em qualquer época, inclusive na nossa.

Nota: 5/5

17/03/2017
Kong: A Ilha da Caveira (2017)
Kong: Skull Island

O fascínio por monstros sempre existiu e a maioria absoluta das crianças já brincou com bonecos, ou action figures, simulando lutas e batalhas. Essa atração que nos remete a infância explica o enorme número de filmes de monstros desde as ficções dos anos 50 passando pelos seriados japoneses Tokusatsu. Claro que podemos interpretar esses monstros como ameaças externas (os comunistas para os americanos e a bomba atômica para os japoneses) mas no caso de Kong: A Ilha da Caveira não precisamos ir tão longe.

Pois se enxergarmos Kong: A Ilha da Caveira como um veículo para vermos realizadas nossas fantasias infantis com monstros ele é um bom filme. A estória toda, com seu início burocrático e banal, serve apenas para o propósito de vermos seres gigantescos em um campo de batalha - podemos até considerar que o filme começa de verdade quando os exploradores

chegam a Ilha da Caveira.

A estória não faz sentido algum e os diálogos são dispensáveis, mas tudo que vemos é extremamente bem feito, as criaturas realmente aparentam ter peso (o calcanhar de Aquiles em criações totalmente digitais) e os atores são extremamente carismáticos, emprestando as suas personas cinematográficas ao invés de interpretar, o que funciona muito bem em filmes desse tipo.

Kong é assumidamente uma tremenda bobagem, porém é muito divertido e pode ser considerado o segundo melhor filme sobre o rei macaco, perdendo apenas para o King Kong original de 1933.

Nota: 3/5

18/03/2017

Corpo Fechado (2000)

Unbreakable

Uma estória de super-herói contada de uma forma peculiar, situada em um mundo realista e sem cenas de ação, com pequenas pistas espalhadas durante a projeção que dão coerência aos acontecimentos e ao final inesperado. Esses são os grandes trunfos de Corpo Fechado: originalidade e atenção aos detalhes.

David Dunn (Bruce Willis) é um segurança de estádio e único sobrevivente de um terrível acidente de trem. Elijah Price (Samuel L. Jackson) é um frágil dono de uma galeria de arte especializada em quadrinhos, frágil pois sofre de osteogênese imperfeita, o que torna seus ossos quebradiços. Ele quer descobrir se David Dunn é realmente especial por sobreviver ao acidente e por não ter se ferido ou ficado doente durante toda a sua vida.

Todos os elementos vão sendo encaixados lentamente, como um quebra-cabeças, nos revelando que as histórias em quadrinhos de super-heróis não são totalmente ficcionais mas apenas um pouco

exageradas. Tudo que nos é familiar - o ponto fraco do herói, o cognome do vilão, as cores predominates de cada um deles - vai sendo exposto de uma maneira natural e não caricata de forma que possamos acreditar que a dualidade herói/vilão possa acontecer no nosso mundo real.

Corpo Fechado não tem um final tão impactante quanto O Sexto Sentido, o primeiro filme de M. Night Shyamalan, mas consegue ser surpreendente e ao mesmo tempo óbvio, nos fazendo pensar "como não percebi isso". A melhor forma de testar se um final surpreendente foi realmente bem planejado e pensado desde o início é assistir o filme novamente já sabendo da sua conclusão. E Corpo Fechado passa no teste com louvor.

Nota: 4/5

19/03/2017

Matou a Família e Foi ao Cinema (1991)

Matou a Família e Foi ao Cinema

É difícil acreditar que Matou a Família e Foi ao Cinema é um filme de 1991, já que tem o estilo e estética das pornochanchadas da década de 70. Esse efeito pode até ter sido proposital, mas o que se vê na tela não agrada.

As pequenas estórias contadas no filme poderiam ser uma coletânea de fábulas sobre a banalidade da violência mas o tom caricato, as interpretações exageradas, a marcação musical algumas vezes excessiva outras estranha e a pobreza geral da produção (as cenas de morte chegar a ser risíveis) arruinam a experiência. Além de tudo isso, quer aparentar inteligência de forma forçada citando filmes clássicos (há por exemplo um cartaz de Alphaville de Godard colocado gratuitamente no quarto de um dos personagens).

O que se salva é o prazer de vermos personagens

ridículos e mal construídos sendo mortos, muitos deles merecendo ganhar o Darwin Awards.

Nota: 2/5

20/03/2017

Mortalmente Perigosa (1950)

Deadly Is the Female ou Gun Crazy

Mais conhecido pelo seu título de relançamento, Gun Crazy, esse filme de 1950 chama a atenção por sua construção elegante e enxuta, indo sempre direto ao ponto apresentando apenas o necessário para o desenvolvimento da estória do casal de assaltantes, Annie Laurie Starr (Peggy Cummins) e Barton Tare (John Dall).

A objetividade da obra pode ser atribuída ao fato dela ser um filme B, de mais baixo custo, mas isso não diminuiu a sua qualidade e pode ter contribuído para

algumas soluções criativas, como o incrível plano sequência de mais de 3 minutos que mostra um assalto da dupla de dentro do carro. Funcionou perfeitamente na tela e não houve necessidade de se filmar de verdade o assalto, economizando alguns dólares do já escasso orçamento. A dinâmica do casal também é destaque, com Laurie má e sem remorso indo sempre atrás de seus interesses e Barton uma espécie de criança em corpo de adulto, buscando aceitação e lutando contra os seus princípios para ficar ao lado da esposa.

A despeito dos crimes cometidos, torcemos pelo sucesso dos bandidos, mais por conta de Barton do que da femme fatale Laurie. Nessa disputa de Id e Superego (Laurie e Barton respectivamente) não há Ego para equilibrar e o Id sempre ganha, levando a dupla à ruína no final inevitável.

Nota: 4/5

21/03/2017
Corra Que a Polícia Vem Aí! (1988)
The Naked Gun: From the Files of Police Squad!

Os criadores de Apertem os Cintos... O Piloto Sumiu começaram destruindo as convenções dos filmes catástrofe, depois acabaram com todos os clichês dos filmes de guerra e espionagem com Top Secret! Super Confidencial. Em Corra Que a Polícia Vem Aí! o alvo são os filmes policiais, expondo os vícios do gênero e mostrando o quanto eles podem ser ridículos e consequentemente engraçados.

Baseado no seriado de televisão Police Squad! que teve apenas seis episódios, acompanhamos o Tenente Frank Drebin na sua luta contra o crime. Repleto de ideias geniais, como a abertura com a câmera na sirene, a perseguição com um carro de auto escola e a sequência das estátuas no parapeito, consegue manter o ritmo e a graça durante toda a sua duração. Temos ainda a consagração de Leslie Nielsen (Drebin) como

um astro maior da comédia, algo improvável para quem foi galã em filmes das décadas de 50 e 60.

Duas continuações foram feitas embaladas pelo sucesso de Corra Que a Polícia Vem Aí!, mas elas apenas reciclaram a maioria das piadas ficando muito longe da qualidade do original, um dos filmes mais engraçados da década de 80. Além disso, é talvez a única forma de vermos O.J. Simpson (Nordberg) antes dele começar a levar o crime a sério.

Nota: 4/5

22/03/2017

X-Men: Apocalipse (2016)

X-Men: Apocalypse

A franquia X-Men quase sempre entrega filmes ao menos divertidos e com personagens interessantes. Infelizmente X-Men: Apocalipse não está no grupo

do "quase sempre": chato e burocrático, é um dos piores entre os filmes protagonizados pelos mutantes da Marvel.

Tudo nele parece estar no piloto automático: direção, roteiro, interpretações, até mesmo os efeitos especiais, normalmente impecáveis em filmes desse porte, são irregulares oscilando entre alguns muito bons e outros sofríveis. Logo na abertura percebemos o tom exagerado e fantasioso até mesmo para um filme de super-herói e no decorrer da projeção tudo se perde, ao ponto de acharmos estar assistindo a um filme catástrofe e não a um do gênero ação/aventura. O que sempre elevava os filmes dos X-Men a um outro patamar, a sua clara analogia com questões sociais e históricas reais, aqui é inexistente. Alguns pode dizer que o vilão Apocalipse poderia representar o terrorismo, mas é preciso muita boa vontade para enxergar isso, além de ser uma visão preconceituosa dada a origem do personagem. Até a melhor sequência do filme, envolvendo o personagem Mercúrio (Evan Peters), é uma cópia de uma cena do filme anterior de 2014, X-Men: Dias de um Futuro Esquecido.

Em determinado momento, alguns personagens saem do cinema após assistirem a O Retorno de Jedi e comentam que o terceiro filme de uma trilogia é sempre o pior. X-Men: Apocalipse sendo também o terceiro filme de uma trilogia vestiu a carapuça. E

mostrou que está na hora dos X-Men desfrutarem de umas merecidas férias no cinema para serem (inevitavelmente) reimaginados daqui a alguns anos.

Nota: 2/5

23/03/2017

Uma Cilada Para Roger Rabbit (1988)

Who Framed Roger Rabbit

Hollywood tentou algumas vezes mesclar live action (atores e cenários reais) com animação e obteve bons resultados. Momentos adoráveis foram criados, como Aurora Miranda (irmã de Carmen) dançando com Donald e Zé Carioca em Você Já Foi à Bahia?, Gene Kelly em um dueto com Jerry em Marujos do Amor e Julie Andrews cercada de pinguins em Mary Poppins. Nenhum deles porém chegou ao nível de detalhes e

excelência de Uma Cilada Para Roger Rabbit, que não usa a animação como um enfeite ou distração, mas como razão de ser da estória.

Numa elaborada trama policial noir, o coelho Roger é acusado de um crime após descobrir a traição de sua esposa Jessica. O que parecia um caso de ciúmes se revela uma complexa trama de especulação imobiliária. Tudo funciona perfeitamente e realmente acreditamos que os toons (os desenhos animados) têm vida e cohabitam o nosso mundo. Vários são os elementos para que a ilusão seja perfeita: na maioria das vezes os toons interagem com objetos reais (usam armas, espirram água, sentam em cadeiras) e os humanos objetos de desenho, a linha do olhar é sempre cuidadosamente calculada para que os atores não olhem o vazio, os toons têm volume e sombra, sempre seguindo as regras e efeitos da iluminação do ambiente e finalmente a câmera se move como um filme normal, não fica estática como é mais comum em animações tradicionais, multiplicando em várias vezes os trabalho dos animadores mas tornando tudo real e palpável. Não podemos esquecer de Bob Hoskins (o detetive Eddie Valiant), no melhor e mais difícil papel de sua carreira, já que na prática ele contracenava com o vazio.

Uma Cilada Para Roger Rabbit tem tudo o que torna um filme inesquecível: ritmo, ótima estória, personagens fantásticos, excelência técnica, boa

música. Adicionamos a isso a nostalgia de vermos centenas de personagens das mais diversas produtoras fazendo participações; são tantos que citar alguns seria injusto com os outros, mas é necessário destacar o duelo ao piano de Pato Donald com Patolino e Mickey Mouse contracenando com Pernalonga - um verdadeiro sonho juntar os principais personagens da Disney e Warner. Roger Rabbit é obrigatório para todos que amam o cinema e deveria ser mais reconhecido como o grande filme que é.

Nota: 5/5

24/03/2017

À Meia Noite Levarei Sua Alma (1964)

À Meia Noite Levarei Sua Alma

José Mojica Marins é pioneiro do cinema de terror

brasileiro e ainda hoje é seu mais conhecido representante. No bom À Meia Noite Levarei Sua Alma Mojica nos apresenta o Zé do Caixão, principal personagem e persona cinematográfica do cineasta.

O grande mérito de À Meia Noite Levarei Sua Alma é criar um terror genuinamente nacional, sem tentar imitar o horror americano de Hollywood. É fortemente calçado nas tradições católicas, como os dias santos e as procissões, mas também apresenta elementos como a macumba, refletindo o forte sincretismo religioso brasileiro.

Nesse caldo de crenças, o maior pecado é não acreditar em nada, no filme e na vida real; o ateu, aquele que não tem deus no coração, é o vilão supremo - Zé do Caixão é assim - e a obra mostra isso de forma clara. É doloroso perceber que ainda hoje essa ideia reina - todo ateu já percebeu algum tipo de preconceito.

Com uma produção modesta porém eficiente - até os efeitos de maquiagem funcionam muito bem - À Meia Noite cumpre os seus objetivos de assustar e tem o bônus de nos fazer pensar o quanto essa religiosidade do povo brasileiro é realmente saudável. E apresenta ao mundo um personagem memorável, Coffin Joe, o nosso querido Zé do Caixão.

Nota: 4/5

25/03/2017

Fragmentado (2016)

Split

Fragmentado é um filme razoável, mas incomoda os malabarismos utilizados para chamar a atenção de forma artificial e encaixar a trama absurda em um universo fantástico em que ela faça algum sentido.

Kevin Crumb (James McAvoy) sofre de transtorno de identidade múltipla e nele "habitam" 23 pessoas. Algumas dessas personalidades sequestram três garotas para sacrificá-las a fim de purificar alguma coisa, em um óbvio MacGuffin criado apenas para dar motivo a existência da estória - o diretor Shyamalan é obsessivo em imitar Hitchcock, o grande mestre do MacGuffin (claro que há também um cameo, outra marca registrada de Alfred)

Primeiro, para quê tantas personalidades? Apenas 5 ou 6 são invocadas e das outras não sabemos nem o nome. O alto número só pode ser explicado como mais um holofote para Fragmentado.

Segundo, é difícil aceitar as tremendas modificações corporais (inclusive estruturais) que acontecem quando Kevin assume determinada personalidade. Isso não poderia acontecer no mundo real, apenas em um universo fantástico, o que nos leva a interessante, porém inacessível a muitas pessoas, referência que acontece na última cena do filme, colocando-o no mesmo universo de Corpo Fechado (segundo filme de Shyamalan). O grande problema é que Corpo Fechado já tem mais de 15 anos e não foi tão popular, apesar de um ótimo filme, e poucos entenderão a relação sugerida.

A sensação que fica após vermos Fragmentado é que ele poderia ter sido melhor e Shyamalan tem talento. O que o impede de ter uma obra mais consistente é a sua megalomania.

Nota: 3/5

26/03/2017

Alice nas Cidades (1974)

Alice in den Städten

Levado por uma série de circunstâncias, plausíveis por sinal, o jornalista Philip (Rüdiger Vogler) precisa levar a menina Alice (Yella Rottländer) de Nova Iorque para a sua casa na Europa. Essa é, em linhas gerais, a estória de Alice nas Cidades, filme que tem como principal qualidade a dinâmica da relação entre os dois protagonistas.

Philip não sabe exatamente aonde quer chegar; Alice tem ideia de onde quer chegar, mas não sabe como. Eles de certa forma se completam, ele adulto mas com um amadurecimento quase infantil e ela criança, forçada a amadurecer devido aos acontecimentos em sua volta. Em certo ponto da viagem, parecem não querer chegar ao destino e sim continuar na estrada desfrutando o convívio mútuo.

Talvez o nome Alice tenha sido escolhido de forma proposital, porque em Alice no País das Maravilhas de Lewis Carroll, ao questionar qual direção seguir, é respondido à personagem título: Se não sabe onde

quer ir, não importa que caminho tomar. Alice nas Cidades parece seguir esse raciocínio quando Philip e Alice passam a aproveitar a viagem e deixam de se importar com o destino. Sábia decisão, afinal de contas é dessa forma que deveríamos viver a vida, já que a estação de desembarque é a mesma para todos.

Nota: 4/5

27/03/2017

La sangre iluminada (2007)

La sangre iluminada

La sangre iluminada parte da interessante premissa de consciências compartilhadas viajando por diferentes corpos ou pessoas. Conceito bem parecido ao encontrado no seriado Sense8, que dada a semelhança pode até ter se inspirado nesse filme de 2007. Porém o desenvolvimento dessa promissora ideia básica

deixa muito a desejar em La sangre iluminada.

O que poderia ser uma fábula sobre a empatia acaba se tornando um amontoado de estórias confusas (das 6 pessoas que compartilhavam as consciências) que nunca deixam claras as regras do seu universo e frustram o espectador, que a todo momento tenta entender o que está acontecendo. A produção é simples mas isso não é justificativa para que existam tantas lacunas e enigmas, não no sentido positivo da ambiguidade mas na incômoda sensação de que faltou algo para entendermos o que está acontecendo.

Um conceito interessante e com potencial não é garantia para que uma obra funcione. La sangre iluminada ensina como jogar uma boa ideia no lixo e mostra que às vezes uma "cópia" (Sense8) pode ser bem melhor que o original.

Nota: 2/5

28/03/2017

Angel-A (2005)

Angel-A

Comédia sem graça, fantasia sem encantamento, romance sem enamorados: isso é Angel-A, uma espécie de livro de auto ajuda filmado difícil de aguentar.

Uma anja (Rie Rasmussen), que mais parece uma mistura de gênio da lâmpada e garota de programa, surge para ajudar André (Jamel Debbouze) a resolver seus problemas terrenos, como dívidas com agiotas, e alguns de caráter mais íntimo, como a sua falta de auto estima. Se salvam a bela fotografia em preto e branco e uma boa sequência que se passa em frente a um espelho, mas o protagonista insuportável e o péssimo roteiro acabam com o filme. Há coisas sem sentido e frases embaraçosas, como "você pode não ter passado, mas eu lhe darei um futuro", digna da mais simplória novela da Televisa, além da conclusão água-com-açúcar.

Tudo acaba nos levando a torcer contra o protagonista e nos questionamos todo o tempo se ele

merece um anjo, se ele merece realmente existir. Esse último questionamento também cabe muito bem para Angel-A.

Nota: 2/5

29/03/2017

O Lagosta (2015)

The Lobster

Há muitos exemplos de distopias exploradas pelo cinema, desde Brazil: O Filme até os mais recentes, voltados ao público adolescente, Jogos Vorazes. O Lagosta segue essa linha com originalidade e um sutil humor negro, o que o destaca dos demais.

A obra se passa em uma sociedade que não permite que se viva sozinho, os casais são obrigatórios e os solteiros não são permitidos. Quem está sozinho é enviado a um hotel para achar um par dentro de um

prazo determinado. Esgotado o tempo, quem não conseguir o seu par é transformado em um animal de sua preferência e enviado para a natureza. Lendo o texto parece até engraçado, porém o que vemos na tela transmite uma atmosfera sombria e pesada durante todo o tempo, os personagens quase nunca sorriem. Nesse ambiente opressivo, ninguém age com naturalidade, todos os movimentos, frases, atos são calculados.

O filme mantém o interesse durante todo o tempo, a cada momento novos elementos são adicionados e tudo vai sendo descoberto aos poucos, principalmente na sua primeira metade. Muito bem realizado, tem até boas cenas de câmera lenta - normalmente elas são abomináveis. Mas a grande diversão cerebral de O Lagosta é fazer analogias com a realidade. O que vemos nessa sociedade diegética pode ser refletida na sociedade real de diversas formas: a visão de que não se pode ser feliz sozinho, os ritos e punições semelhantes às nossas diversas religiões, a desumanização - o transformar-se em animal - de todos aqueles que não seguem as regras, que estão à margem da sociedade.

O sistema desumaniza e oprime mas no final das contas só acaba trazendo a tona o egoísmo inerente a todo ser humano, que em situações extremas coloca o instinto de sobrevivência em primeiro lugar. O amor é uma ilusão ou conveniência que desaba quando

submetido a pressões extremas - esse conceito já foi usado com maestria em 1984 de George Orwell - e a obrigatoriedade do par só acentua o isolamento vivido por cada um. O Lagosta traz à tona esses questionamentos e muitos outros, ao mesmo tempo perturbando e fazendo pensar.

Nota: 4/5

30/03/2017

Blind (2014)

Blind

Ingrid (Ellen Dorrit Petersen) perde sua visão já sendo uma mulher adulta e casada por conta de uma doença. Com essa premissa simples, Blind chama a atenção pela forma que usa artifícios da linguagem cinematográfica para enganar e confundir, no melhor sentido possível, o espectador durante toda a sua

duração.

Ressalto o fato dela já ser adulta e casada porque isso implica que ela construiu uma infinidade de memórias visuais ao longo de sua vida. Porém nossas memórias são menos confiáveis do que costumamos acreditar e isso que torna Blind agradavelmente enigmático. O que vemos na tela é real, é a memória visual de Ingrid ou ainda é uma fantasia criada para preencher o vazio que se tornou a sua vida depois da cegueira? A obra é tão hábil na construção dessa confusão - palmas para a decupagem e montagem - que as vezes pensamos que uma cena que acabou de ocorrer pode ter sido nossa imaginação, como se fosse uma memória antiga que surgiu de relance e logo se esvaiu.

Abordando outros assuntos interessantes como a facilidade de encontrar fetiches e sexo na internet, ao mesmo tempo que torna as pessoas mais solitárias, e a forma que tratamos os deficientes desumanizando-os - não é mais uma pessoa, é um paciente - Blind é um ótimo respiro dos dramas hollywoodianos (o filme é uma co-produção entre Noruega e Holanda e falado em norueguês) que mostra como um realizador habilidoso pode transmitir por meio do cinema os mais diversos estados físicos e mentais do ser humano.

Nota: 4/5

31/03/2017

A Sétima Alma (2010)

My Soul to Take

Wes Craven criou franquias de terror de muito sucesso: A Hora do Pesadelo, com Freddy Krueger que hoje é parte importante da cultura pop e Pânico, que inovou brincando com as convenções do gênero terror adolescente. Já A Sétima Alma não tem brilho, parece apenas reciclar ideias sem nenhuma personalidade.

A velha e batida estória do assassino que retorna para se vingar e matar todos por um motivo qualquer, esse pode muito bem ser o resumo de A Sétima Alma. É tudo genérico, desde a dupla personalidade do assassino original à velha ladainha da escola norte americana com sua fauna - os nerds, o valentão, as patricinhas. É difícil aguentar os primeiro dois terços do filme, que melhora um pouco com a reviravolta do terceiro ato, mas nesse ponto a audiência (e a paciência) já estão perdidas.

Tudo indica que com A Sétima Alma Wes Craven tentou mais uma vez criar uma franquia, já que a

estrutura do filme e a forma como o assassino "funciona" permitira infinitas continuações, porém a falta de carisma e o evidente piloto automático da produção levaram ao fracasso.

Nota: 2/5

01/04/2017

Veio do Espaço (1953)

It Came from Outer Space

Também conhecido como A Ameaça que Veio do Espaço, esse filme de 1953 é baseado em um conto de Ray Bradbury, grande autor de ficção cientifica. Mesmo com uma estória um pouco simplória e já muito explorada se vista com os olhos dos dias atuais, ainda assim é um bom filme.

O enredo é simples, uma nave cai na terra e assusta uma pequena cidade, mas esconde uma mensagem

anti macartismo, já que mostra claramente o medo do norte americano (e na verdade de todo mundo) do desconhecido, do que não se entende. Esse desconhecido não é tão ruim como aparenta e a rejeição é fruto do preconceito e do medo. O paralelo com o comunismo e inevitável, tanto pela época em que a obra foi realizada como pelo fato de que os alienígenas se misturam entre as pessoas "comuns", numa alusão à caça as bruxas que ocorreu durante o período macartista.

Veio do Espaço não é um dos melhores filmes de ficção científica da década de 50, mesmo porque há nesse período grandes clássicos que sedimentaram o gênero, porém a analogia politica e algumas soluções interessantes, como a câmera subjetiva simulando a visão dos alienígenas e o design da espaçonave, o tornam mais um bom filme dessa época tão rica para a ficção científica no cinema.

Nota: 3/5

02/04/2017

Silêncio (2016)

Silence

Há vários significados para a palavra silêncio e um deles é sigilo, segredo, aquilo que não deve ou não pode ser revelado. Será esse o significado de Silêncio, obra-prima de Martin Scorsese?

Os acontecimentos de Silêncio, que mostra jesuítas portugueses tentando implantar (ou impor) a fé cristã no Japão do século 17, são narrados em terceira pessoa de uma forma distante, como se fossem parte de uma fábula. E o caráter mitológico é perfeito, pois acentua os fatos, que podem ter sido exagerados ou não, ao ponto até de haver diversos paralelos com as passagens atribuídas a Jesus Cristo pela Igreja. O que chama a atenção é que o filme não defende um dos dois lados, nem os japoneses tentando defender a sua cultura perseguindo os cristãos nem os jesuítas querendo espalhar a sua fé. Cabe ao espectador decidir, ou não, já que de certa forma os dois lados tem razão segundo o seu próprio ponto de vista. Somada a beleza narrativa e temática, na forma

Silêncio é estonteante. São criadas imagens que remetem a pinturas, ora de pesadelos ora de sonhos, com a fotografia totalmente integrada a estória que está sendo contada e ajudando a reforçar seus signos.

Silêncio levanta temas profundos: a aculturação representada pela imposição da fé ocidental, a arrogância dos crentes - são os "escolhidos" de deus, a intolerância religiosa, a necessidade da religião apenas como fuga de uma vida miserável onde a morte é a melhor opção. Há ainda algo que nos desafia logo na abertura do filme, que com a tela preta emite sons da natureza por alguns segundos e depois apenas o silêncio. Um outro significado da palavra silêncio é ausência de som ou ausência de resposta. Diante de toda aquela barbárie e desumanidade o Padre Rodrigues (Andrew Garfield) se pergunta por que deus não responde às preces de seus filhos em agonia. O silêncio do criador leva o mais apaixonado dos jesuítas a duvidar da sua existência e cogitar que além da natureza, só o silêncio.

Nota: 5/5

03/04/2017

Warcraft: O Primeiro Encontro de Dois Mundos (2016)

Warcraft

Mais um filme baseado em um game de sucesso, mais um filme que, embora não seja um desastre completo, não acrescenta nada em termos artísticos e nem mesmo funciona como diversão descompromissada.

Tudo em Warcraft: O Primeiro Encontro de Dois Mundos é genérico e parece ter sido copiado de outros lugares. O maior símbolo do desleixo geral da produção é quando um orc chega montado em um lobo e a sonoplastia reproduz o som de galope de cavalo, como se o lobo estivesse usando ferraduras. Os cenários digitais são bonitos, é verdade, mas enjoam pelo número de vezes que a câmera os mostra em visão aérea como se quisesse deslumbrar a plateia constantemente. A maioria absoluta dos personagens que morrem ou são orcs ou são humanos sem rostos, escondidos pelo elmo da armadura. São perfeitos

como NPCs de um game, mas no cinema tiram qualquer peso das batalhas e das mortes decorrentes. O rosto digital dos orcs principais impressionam positivamente, mas isso só se aplica a alguns poucos personagens e é pouco explorado dramaticamente.

O pior de tudo isso é que Warcraft foi planejado para ser uma série de filmes e esse primeiro soa apenas como uma introdução, sem uma conclusão efetiva. Mas há esperança: como fracassou nas bilheterias norte americanas talvez sejamos poupados de vermos mais desse Senhor dos Anéis de terceira classe.

Nota: 2/5

04/04/2017

Fúria Sanguinária (1949)

White Heat

Fúria Sanguinária é um verdadeiro filme modelo, um

manual filmado de como fazer um bom drama policial. Nele encontramos todos os elementos principais que esperamos ver nesse tipo de obra: um bandido impiedoso, carismático e multidimensional, policiais inteligentes, ótimas sequências de ação e até um segmento todo passado dentro da cadeia.

O bandido protagonista Cody Jarrett (James Cagney) nos fascina pois atrás da brutalidade vemos suas fraquezas e consequentemente sua humanidade, que se reflete no amor incondicional pela mãe. No fundo ele não passa de uma criança crescida, que continua com as terríveis enxaquecas originadas na infância e busca aprovação e proteção. A partir dessa característica o agente Hank Fallon (Edmond O'Brien), infiltrado na prisão com o objetivo de incriminar Cody, se aproxima do bandido oferecendo um acolhimento quase materno - ponto para a inteligência do roteiro. Temos ainda a femme fatale, a esposa de Cody, que o trai ou fica com ele conforme a conveniência, e a mama fatale, a mãe de Cody, que como já dito é a razão de viver do protagonista, sua mentora e protetora e que o acompanha até depois da morte.

Com ritmo irrepreensível, enxuto - todas as cenas contribuem para contar a estória - e personagens extremamente bem construídos, Fúria Sanguinária mostra que grandes filmes podem ser muito divertidos e até ser diversão escapista, mesmo que

escondendo alguma profundidade para quem estiver interessado em procurar.

Nota: 5/5

05/04/2017

O Apartamento (2016)

Forushande

Quando os homens querem se ofender, pelo menos duas das mais comuns ofensas envolvem mulheres não necessariamente envolvidas diretamente na discussão: filho da puta e corno. Isso demonstra o machismo da sociedade, afinal a "honra" da mulher é mais importante para o seu "dono" do que para ela mesma. Esse é um dos assuntos abordados no bom O Apartamento, da maneira sutil e tangencial típica do diretor Asghar Farhadi.

Vivendo em um novo apartamento e estando uma

noite sozinha em casa, Rana (Taraneh Alidoosti) é atacada por um homem desconhecido. O estupro é apenas sugerido, nunca ficando realmente claro o que ocorreu durante a agressão. O marido Emad (Shahab Hosseini) se torna obsessivo para descobrir a identidade do agressor e buscar vingança. Numa sociedade patriarcal como a iraniana - não devemos ter a ilusão de que a nossa é muito diferente - a agressão sofrida pela mulher é mais sentida pelo homem que a "possui" do que pela própria vítima - Rana não quer saber a identidade do bandido e quer seguir a vida. É como se um objeto, como um carro, fosse depredado e o responsável devesse ser punido. Mas o que torna a obra ainda mais instigante é o realismo e humanidade com que tudo é estruturado: o agressor é mostrado como um ser humano que, apesar do seu ato imperdoável, está arrependido e chegamos a ter pena do sujeito. Nada em O Apartamento é maniqueísta, não há vilões nem mocinhos, há apenas seres humanos acertando e errando.

É agradável ver uma obra que apresenta pessoas de verdade e não personagens e estereótipos. E é interessante notar que mesmo o Irã, tão distante de nós geográfica e culturalmente, pode ser tão semelhante, para o bem e para o mal.

Nota: 4/5

06/04/2017

Uma Noite na Ópera (1935)

A Night at the Opera

Uma Noite na Ópera é uma comédia do tipo screwball comedy (comédia maluca) estrelada pelos geniais Irmãos Marx. O roteiro, a disputa de egos entre produtores e artistas de uma companhia de ópera italiana em Nova Iorque, é apenas pretexto para a brilhante verborragia de Groucho, o humor físico de Harpo e o talento musical de Chico.

É notável como o texto consegue burlar o Código Hays, a auto censura moralista de Hollywood vigente na época, com insinuações sexuais que acabavam despercebidas na avalanche de piadas e gags presentes em cada frase dita por Groucho Marx. O ritmo é excelente e a obra mantém-se engraçada todo o tempo, mas destaca-se a cena do policial fazendo a busca no apartamento: através da mise en scène e do cenário, que é escancaradamente mostrado como cenográfico, os irmãos mudam a mobília de um cômodo a outro de uma forma incrivelmente convincente para deixar o policial maluco. A cena é

antológica e deve ser estudada por todos os envolvidos de alguma forma na produção de comédias.

Os Irmãos Marx deixaram um grande legado nos filmes, praticamente inventando o humor anárquico, e na cultura pop em geral, com incontáveis imitações, a onipresente máscara de Groucho e até mesmo sua versão animada, os Animaniacs. Não à toa, Uma Noite na Ópera consta na lista das 100 mais engraçadas comédias de todos os tempos do American Film Institute na posição de número 12.

Nota: 4/5

07/04/2017

O Amuleto (2015)

O Amuleto

O Amuleto, até por ser de um gênero com pouca tradição no cinema nacional - o thriller de suspense, não parece um filme brasileiro. Para os que tem preconceito com o cinema brasileiro isso pode

parecer um elogio mas acredite, não é. A obra imita as mais ordinárias produções estrangeiras e é um desastre completo.

Tudo em O Amuleto parece amador, às vezes tem-se a impressão que o filme foi feito por colegiais. Há erros grosseiros de continuidade e a estória dos jovens que são mortos a caminho de uma festa na floresta não convence e não faz sentido algum. A produção atira em todas as direções, do terror sobrenatural ao found footage mas nada funciona; a música opressiva e genérica aparece para tentar corrigir o tom das cenas, forçando sentimentos na plateia que não refletem o que está acontecendo na tela.

O cinema brasileiro tem qualidade e é muito rico tematicamente e mesmo assim sofre de rejeição por grande parte da audiência, com exceção das comédias pasteurizadas da Globo Filmes, que levam multidões ao cinema apesar da qualidade duvidosa. Filmes como O Amuleto ajudam a reforçar essa recusa do público e em nada contribuem para o desenvolvimento do nosso cinema. Nem como divertimento despretensioso funciona e nesse aspecto é muito pior do que a mais rasteira das comédias com atores globais.

Nota: 1/5

08/04/2017
Festa da Salsicha (2016)
Sausage Party

Festa da Salsicha é uma rara animação feita exclusivamente para adultos. Se por um lado essa característica mereça cumprimentos, por outro torna o filme difícil de vender e seu visual infantil pode afastar a audiência adulta, ao mesmo tempo que é inapropriado para crianças. Mas depois de se vencer o estranhamento inicial, Festa da Salsicha torna-se agradável e divertido e apresenta uma interessante metáfora que nos faz pensar nas religiões ou crenças em geral.

O que acontece com os alimento depois que deixam o supermercado? O que existe depois das portas de vidro, no grande além? Essa questão existencial tão familiar a qualquer ser consciente de sua própria finitude é o principal fio condutor do filme. Podemos considerá-lo quase como uma paródia das animações da Pixar, já que como os brinquedos de Toy Story os alimentos e alguns outros objetos de uso pessoal ganham vida, mas não é só isso, há dezenas de outras

referências de diversas produções. Recheado de palavrões e situações sexuais "explícitas" - não preciso explicar, apenas imagine o pão e a salsicha como exemplo - desconstrói algumas convenções das animações familiares e ainda põe em xeque as religiões, reduzindo-as a lendas criadas apenas para confortar os produtos quando deixam o supermercado e enfrentam o seu terrível destino.

Longe de ser uma obra-prima, Festa da Salsicha cumpre bem seu papel, entretenimento que trás nas entrelinhas questões mais profundas. E ajuda a destruir o preconceito que leva a maioria das pessoas a pensar que animação é feita para crianças e sempre têm estórias doces e castas; com a Festa da Salsicha as novas gerações não vão precisar ir atrás de Fritz the Cat para descobrir isso.

Nota: 3/5

09/04/2017

Meu Filho, Olha o Que Fizeste! (2009)

My Son, My Son, What Have Ye Done

Imagine Werner Herzog e David Lynch, respectivamente diretor e produtor, envolvidos em uma obra que tem como fundo a tragédia grega Orestes. Infelizmente a expectativa criada por conta desse "pedigree" não se concretiza: Meu Filho, Olha o Que Fizeste! e apenas razoável.

Inspirado em uma estória real, algo que no cinema não significa muita coisa, o filme mostra em flashback como Brad Macallam (Michael Shannon) perde sua sanidade culminando no assassinato da própria mãe, semelhante a Orestes, que Brad estava interpretando em uma peça de teatro diegética. Há camadas de signos interessantes e algumas boas ideias, como os flamingos que segundo o protagonista eram águias travestidas. Essa e outras analogias mostram a obsessão de Brad com a interpretação, com as máscaras e como não mostramos nunca nossa

verdadeira face. Há também a auto proclamada iluminação de Brad - ele vê deus - que mostra que as experiências ditas místicas nada mais são do que o produto de uma mente perturbada. Mas tudo é meio solto, meio inconsistente e mesmo algumas decisões estéticas são de gosto e necessidade duvidosas.

Com boas ideias e grandes realizadores, Meu Filho, Olha o Que Fizeste! acaba não entregando o que o seu potencial parecia prometer. É como uma refeição, feita com uma boa receita e bons ingredientes mas que o cozinheiro esqueceu de colocar o sal e a pimenta.

Nota: 3/5

10/04/2017
O Teorema Zero (2013)
The Zero Theorem

Se O Teorema Zero for levado muito a sério, ele não passa de mais um filme que trata de um futuro distópico, algo como Black Mirror mixado com 1984. Nada muito original, ainda mais se lembrarmos que o mesmo Terry Gilliam também dirigiu Brazil: O Filme. Mas se encararmos O Teorema Zero como uma sátira, uma paródia de toda essa temática então ele pode ser considerado uma interessante comédia com um humor irônico muito particular.

Qohen Leth (Christoph Waltz) tem como principal missão no seu emprego provar o Teorema Zero, que mostra que o universo termina em nada e que a vida no final das contas não tem significado algum. Aí já notamos a ironia com os heróis que costumamos ver no cinema, sempre buscando a salvação do mundo ou a redenção da humanidade, enquanto Qohen busca mostrar que tudo leva... a nada! Outras alusões satíricas são apresentadas, como Matrix, os bio links de Avatar e até piadas que só um público mais

específico vai entender, como os ratos sempre presentes que nos remetem ao Guia dos Mochileiros das Galáxias. Temos algumas quebras de ritmos aqui e ali, como o romance artificial e meloso, aparentemente colocado no filme apenas para equilibrar o excesso de personagens masculinos. Mas o resultado final é um filme divertido, contando que se embarque no tipo de humor inglês de Gilliam.

O Teorema Zero não é original e um dos prazeres de assisti-lo consiste em buscar de onde determinada coisa foi tirada para ser desconstruída. Para os nerds (eu inclusive) é divertido mas talvez seja apenas uma colagem de ideias repetidas para a maioria das pessoas.

Nota: 3/5

11/04/2017

A Ovelha Negra (2015)

Hrútar

Dois irmãos, criadores de ovelhas, não se falam há 40 anos apesar de serem vizinhos. O amor pelos seus animais vai obrigá-los a unir forças para tentar salvar as últimas cabeças do rebanho após um surto de scrapie - grave doença sem cura que ataca o cérebro e sistema nervoso dos ovinos.

A estória relativamente simples encanta e o ritmo lento reflete com precisão a vida na fazenda nesse remoto vale na Islândia. O isolamento e o ressentimento que há entre os irmãos faz com que todo o carinho de ambos seja direcionado a sua criação e o filme emociona ao retratar o amor pelas ovelhas e as duras decisões que devem ser tomadas por conta da epidemia. O que exatamente aconteceu no passado para afastar os irmãos Gummi (Sigurður Sigurjónsson) e Kiddi (Theodór Júlíusson) nunca é explicado, se foi uma bobagem ou algo grave, mas na verdade isso não importa depois de tanto tempo e na fase da vida em que eles se encontram. A necessidade

de salvar o que restou do rebanho, mesmo que a um altíssimo custo, representa salvar ou tentar resgatar o que ainda os unia, o que ainda poderia manter o amor fraternal que fora destruído por anos de afastamento.

Com um final triste, principalmente pelo seu último plano realmente comovente, A Ovelha Negra mostra que infelizmente um último ato de desespero pode não ser suficiente para resgatar décadas de ausência e desamor.

Nota: 4/5

12/04/2017

Os Doze Condenados (1967)

The Dirty Dozen

Para realizar uma missão suicida durante a Segunda Guerra Mundial doze condenados, a maioria à morte, são recrutados. O Major Reisman (Lee Marvin),

indisciplinado mas famoso por seu pragmatismo, é chamado para treinar e liderar os homens nessa tarefa, importante para que o Dia D funcionasse. A premissa é ótima mas o tom inconsistente, às vezes leve demais quase como um filme infantil, entrega uma obra apenas razoável.

Os Doze Condenados segue uma estrutura já vista em outros filmes de guerra: recrutamento, treinamento, simulação e a missão final. Não há problema algum com esse formato mas as mudanças que vemos dentro dele, parecendo até filmes diferentes. No início, a seleção dos condenados sugere um filme pesado, denso; como aquelas pessoas atormentadas conseguiriam trabalhar juntas? Ao iniciar-se o treinamento, pouco a pouco tudo vai ficando mais leve e até mesmo as personalidades dos personagens vai sendo diluída. Aliás, temos doze condenados mas apenas cinco ou seis são realmente apresentados, dos outros sabemos apenas os nomes. O ápice da mudança de enfoque ocorre durante a simulação, onde a obra se torna uma comédia sem muita graça, mas esforçando-se a fazer rir com caras e bocas e situações farsescas. Chegamos finalmente a missão final, onde tudo volta ao clima mais sombrio do início, mas nessa altura não há mais como recuperarmos a carga dramática que ficou esquecida durante uma hora e meia e acabamos não nos importando muito com o que ocorre com os personagens.

Claro que Os Doze Condenados é divertido e pode ser considerado um bom filme. Sua visão crítica para com o exército americano, mostrando que dentro dele há fofocas e intrigas com em qualquer outra empresa, é muito bem vinda. Apenas incomoda o fato de não sabermos exatamente o que estamos vendo: um filme do Michael Bay, do Blake Edwards ou do Sam Peckinpah?

Nota: 3/5

13/04/2017

Minha Vida de Abobrinha (2016)

Ma vie de Courgette

O sentimento de abandono é o que prevalece em Minha Vida de Abobrinha, simpática e delicada animação sobre um garoto vivendo em um orfanato, após perder sua mãe.

O grande mérito do filme é humanizar todos os personagens. Até mesmo o garoto que inicialmente

pratica bullying dentro do orfanato, que facilmente poderia se tornar um vilão simplificado, é multidimensional e no final das contas mostra-se apenas mais uma vítima da negligência de pais ausentes. A grande discussão que Minha Vida de Abobrinha levanta é: por que pessoas que não tem a menor vocação ou vontade de serem Pais, com letra maiúscula, geram crianças apenas para abandoná-las ou tratá-las como um brinquedo, que depois de algum tempo serão descartadas por não ter mais graça brincar com elas. Olhando por esse lado o estilo da animação, onde tudo parece de brinquedo, pode ser interpretado tanto como o olhar infantil para com o mundo como a forma que os pais, com letra minúscula, enxergam aquelas crianças.

Nos presenteando com uma conclusão positiva mas carregada de uma triste realidade, a que no orfanato nunca a alegria é plena pois mesmo com uma adoção há a separação e a maioria das crianças ainda é deixada para trás, Minha Vida de Abobrinha é uma boa e emocionante animação que tem o problema presente em muitas animações contemporâneas: pode afastar os adultos por puro preconceito e não agradar as crianças pelo seu ritmo mais lento e ausência de personagens "fofinhos".

Nota: 3/5

14/04/2017

Time Lapse (2014)

Time Lapse

Mexer com o tempo é tão fascinante que maioria dos filmes que tratam desse assunto despertam interesse, independente da qualidade dos mesmos. Time Lapse se enquadra nessa categoria, já que o assunto por si só chama a atenção, mas mesmo com esse bom material em mãos os realizadores não conseguem entregar uma obra satisfatória.

A premissa é muito interessante: uma máquina do tempo que não transporta pessoas ou coisas mas que mostra o futuro, na forma de uma grande máquina fotográfica fixa utilizando fotografias instantâneas do tipo Polaroid. Esse conceito não é inédito e já foi utilizado em outras obras, como O Pagamento, baseado em um conto de Philip K. Dick. Por mais fantasiosa que seja a estória ela deve seguir a sua própria lógica, seja ela qual for. Em Time Lapse, na ânsia de surpreender o espectador a todo momento, as regras parecem ser criadas apenas para justificar as reviravoltas do roteiro, tornando o filme confuso e

frustrando qualquer tentativa de entender o que está exatamente acontecendo. O ápice da falta de foco do conceito geral acontece perto da conclusão, quando algo extraordinária como uma máquina para se ver o futuro é utilizada quase que como uma máquina fotográfica de detetive particular, para demonstrar ou esconder uma traição de casal.

Time Lapse parecia um tiro certeiro: um assunto irresistível, a viagem no tempo, e uma abordagem não inédita mas relativamente pouco utilizada. O excesso de desdobramentos da ideia básica, colocando a visão do futuro em segundo plano, tenha posto tudo a perder.

Nota: 2/5

15/04/2017

O Colecionador (1965)

The Collector

Obcecado pela bela Miranda (Samantha Eggar), o colecionador de borboletas Freddie (Terence Stamp) a sequestra e a mantém em cárcere, a fim de que ela o conheça melhor e finalmente se apaixone por ele. Com elenco mínimo e produção simples, o filme convence ao humanizar os personagens e manter o interesse todo o tempo.

Usando o expediente de infantilizar o sequestrador Freddie, O Colecionador brinca com os sentimentos do espectador e acabamos por torcer pelo criminoso em certos momentos, apesar dos seus atos abomináveis. A evidente falta de maturidade e o isolamento de Freddie quase que justificam os seus atos. Habilmente o filme dá pequenas pistas da verdadeira natureza do bandido e sua total falta de empatia, o oposto de Miranda, como vemos na cena em que ele mostra a sua coleção de borboletas - todas mortas.

Com um final corajoso e de certa forma

surpreendente por sua crueza, O Colecionador é um excelente thriller dramático que evita o lugar comum (tendo em mente o ano da produção, 1965) e que merecia ser mais visto e conhecido.

Nota: 4/5

16/04/2017

Pasolini (2014)

Pasolini

Mostrando o último dia da vida do diretor italiano Pier Paolo Pasolini, o filme Pasolini têm o mérito de não ser pretencioso ao ponto de tentar dissecar a sua obra ou o seu pensamento. No entanto, esse acerto torna-se também uma fragilidade a medida em que não há um bom equilíbrio e Pasolini acaba pecando pela sua superficialidade.

Para ilustrar a obra do diretor italiano, Pasolini

intercala a realidade do último dia da vida de Pier Paolo com trechos imaginados do que seria seu próximo filme planejado, utilizando seu último roteiro escrito mas não filmado. É interessante conhecer, mesmo que superficialmente, as ideias que estavam sendo planejadas para a obra não realizada com essas cenas de filme dentro do filme. Mas eram apenas algumas poucas cenas e com o agravante de terem sido interpretados por outro diretor, resultando em uma obra limpa demais, sem o tom mais cruel dos filmes originais de Pasolini. Na parte "real" de Pasolini, chama a atenção a entrevista que ele concede ao periódico italiano La Stampa, onde sua visão de mundo é brevemente revelada, principalmente a opinião que o conhecimento só traz infelicidade e a ignorância pode ser uma benção.

A conclusão ocorre com o assassinato de Pasolini, mostrada de forma extremamente gráfica e dolorida. Apesar de pessoalmente concordar com a ideia de que a ignorância possa ser uma dádiva, é irônico perceber que essa mesma ignorância, potencializada pelo ódio, levou Pasolini a morte.

Nota: 3/5

17/04/2017

A Vida de Brian (1979)

Life of Brian

O grupo inglês Monty Python influenciou fortemente todo o humor moderno. Os reflexos da sua comédia surrealista, politicamente incorreta e com muita crítica social são vistos em South Park, Saturday Night Live, Revista MAD, TV Pirata, só para citar alguns mais óbvios. O filme A Vida de Brian, escrito, dirigido e interpretado pelo grupo, é uma obra genial que faz rir e pensar, nos fazendo achar graça de nossas próprias verdades e crenças.

Narrando a vida de Brian, contemporâneo de Jesus Cristo, satiriza desde como as crenças religiosas surgem até a ineficiência e estupidez da política, desmontando vários conceitos pelo caminho, como o que ilustra os romanos apenas como vilões conquistadores e a necessidade de tantos partidos políticos. Brian é confundido com o tão aguardado messias e apesar de suas negativas e protestos é cultuado e consequentemente crucificado, como se ele almejasse aquele sacrifício para iluminar a

humanidade. Por mostrar que as crenças podem ter nascido de um simples mal entendido, além obviamente da sátira da fé em geral, A Vida de Brian foi acusado de heresia e boicotado por grupos religiosos na época de seu lançamento.

Com uma mensagem anárquica poderosa, que as pessoas não devem seguir ou obedecer ninguém, A Vida de Brian está no seleto grupo das obras de arte que divertem, pois é um filme hilariante, e expandem a nossa visão ao mostrar que os dogmas não foram ditados por seres divinos mas criados em alguma taberna da antiguidade.

Nota: 5/5

18/04/2017
A Fúria do Destino (1959)
The Sound and the Fury

A Fúria do Destino (também conhecido no Brasil como O Som e a Fúria) conta a estória da aristocrática família Compson, outrora poderosa mas agora falida moral e financeiramente, no sul dos Estados Unidos dos anos 1950. Vagamente baseado no romance de William Faulkner, é um melodrama clássico com grandes personagens e com estrutura semelhante a que vemos nas atuais telenovelas, mas com texto de melhor qualidade e indo direto ao ponto.

Tudo o que se vê em A Fúria do Destino hoje em dia parece batido, por conta do seu formato e seus diversos expedientes já terem sido usados a exaustão. O ex-rico que continua arrogante, o amor disfarçado de ódio, a filha abandonada e rebelde, a personagem do passado que retorna (bem no meio da novela, digo, do filme), os empregados mais sábios que os patrões. Todos esses elementos de A Fúria do Destino são vistos todos os dias nas novelas de

televisão e não devem ser encarados como uma fraqueza do filme mas como uma força poderosa, já que funcionaram em 1959, quando ainda não eram clichês extremos, e continuam sendo utilizados até hoje. E há algo mais: a obra mostra as pequenas maldades humanas, nada monstruoso, mas que demonstram o potencial das pessoas de machucarem as outras nos pequenos gestos e atos e que tristemente demonstram a sua verdadeira natureza.

Talvez A Fúria do Destino pareça antiquado e batido para alguns, mas não é culpa do filme que o gênero melodrama tenha sido tão banalizado ao longo dos anos, sendo maltratado por textos pobres e realizadores sem imaginação. Mas é impossível não se envolver com a estória, com os personagens e não admirar um modo de contar estórias que sobrevive há mais de meio século sendo explorado diariamente.

Nota: 3/5

19/04/2017
O Processo de Joana d'Arc (1962)
Procès de Jeanne d'Arc

Baseado em documentos da época, O Processo de Joana d'Arc reconstrói o julgamento da santa padroeira da França, tentando mostrar objetivamente o que aconteceu de um ponto de visto histórico e não mítico. Até por conta da sua intenção de mostrar apenas o real deixando de lado a lenda, O Processo de Joana d'Arc tem cara de documentário televisivo, faltando para isso apenas a narração em off, o que o torna pobre cinematograficamente.

Ainda que historicamente preciso, nada de novo é apresentado em O Processo de Joana d'Arc. Vemos que o julgamento foi viciado e com resultado já pré-estabelecido, o que não é novidade para quem sabe o mínimo da história da mártir, que foi morta por motivos políticos e não religiosos.

Para os crentes, Joana d'Arc foi uma mártir e agora é uma santa. Para os não crentes, foi uma pobre moça

que por conta de surtos psicóticos ou êxtases histéricos achou ter um canal direto com o divino e pagou com a própria vida. Que sirva de lição para que nunca deixemos a fantasia mística dominar o real, sob pena dos sãos tornarem-se os loucos e os loucos tornarem-se os sãos.

Nota: 2/5

20/04/2017

O Planeta dos Macacos (1968)

Planet of the Apes

Prestes a completar 50 anos, O Planeta dos Macacos continua impactante. Reflete sim o espírito da época, com o mundo em plena guerra fria e ainda assustado com a crise dos mísseis de Cuba, mas é atemporal e provoca reflexões válidas em qualquer tempo.

Desde o início o filme já apresenta conceitos interessantes, mostrando as consequência de se viajar próximo a velocidade da luz: enquanto pouco tempo se passou na espaçonave e sua tripulação, mais de 2000 anos se passaram na Terra.

O astronauta Taylor (Charlton Heston) cai então com sua nave em um planeta dominado por símios, onde os humanos nativos apresentam inteligência rudimentar e nem sequer falam.

A missão dos astronautas não previa volta e Taylor a aceitou pois procurava algo melhor que os seres humanos em algum lugar do universo. O que ele achou se assemelhava terrivelmente à cultura humana, apenas com os papéis invertidos. A fé irracional dos macacos, a agressividade, a verdade ditada por uns poucos cidadãos dominantes, tudo exatamente igual a sociedade humana, até pela sua motivação maior: o medo.

Esse sentimento é a mais sombria ideia abordada por O Planeta dos Macacos: os símios tinham medo do ser humano porque tinham a consciência de que o homem destrói tudo o que toca. Se os macacos permitissem que os seres humanos se desenvolvessem, inevitavelmente eles destruiriam tudo à sua volta. Para os símios, os seres humanos são uma praga e devem ser exterminados.

Chegamos ao impactante final, que me permitirei

comentar mesmo sendo spoiler, já que o filme tem quase 50 anos e a sua conclusão é amplamente conhecida. Taylor acreditava que estava em um planeta distante, porém o filme vai dando pequenas dicas de que isso não era verdade. Ao se despedir dos macacos, o orangotango Dr. Zaius (Maurice Evans) diz a Taylor que ele pode não gostar do que ele vai encontrar. Taylor então parte e descobre as ruínas da Estátua da Liberdade, concluindo que sempre esteve na Terra do futuro, destruída por uma guerra nuclear. Os macacos estavam certos desde o início: o planeta Terra e todas as suas espécies ficariam muito melhor sem os seres humanos, que são uma praga cuja extinção não seria sentida por ninguém a não ser por nós mesmos.

Nota: 5/5

21/04/2017

Sinistro: A Maldição do Lobisomem (2013)

Wer

Trazer a licantropia para o mundo real e traduzi-la como uma doença, no caso a porfiria, parece uma boa ideia se bem explorada. Sinistro: A Maldição do Lobisomem falha em transformar esse argumento em um bom filme, entregando uma obra sem sentido e com todos os vícios e clichês do gênero terror.

A única coisa aproveitável de Sinistro: A Maldição do Lobisomem é a competente maquiagem, extremamente realista e bem realizada. De resto, há os sustos falsos com animais (normalmente com gatos, aqui acontece com porcos e morcegos), a tradicional incompetência policial e a total irracionalidade dos heróis ao lidar com um perigo mortal. Em algumas cenas é difícil segurar o riso motivado pelo absurdo da situação que está acontecendo na tela. E se por um lado o filme tenta mostrar o lobisomem não como um monstro mas como um doente, por outro é

impossível atribuir a qualquer ser não sobrenatural a resistência demonstrada pela criatura.

Sinistro: A Maldição do Lobisomem causa pavor real na audiência em sua conclusão, que é estúpida, com problemas de continuidade e sem a mínima lógica: o final dá abertura para continuações. Medo!

Nota: 2/5

22/04/2017

Cut Bank (2014)

Cut Bank

Para quem assistiu Fargo, Cut Bank vai parecer muito familiar. Não é por menos: Cut Bank trata do mesmo tema e segue a mesma estrutura de Fargo, mas esta longe da genialidade do filme dos irmãos Cohen.

Dwayne (Liam Hemsworth) juntamente com o

carteiro Georgie (Bruce Dern) planejam e executam um golpe simulando a morte de Georgie. Dwayne filma o falso assassinato e sendo Georgie um carteiro, ele pode reivindicar uma recompensa por ter documentado a morte de um funcionário do serviço postal norte americano. O plano inicialmente dá certo mas uma série de eventos vai complicando as coisas e deixando um rastro de mortes. Longe de ser um filme ruim, a inevitável comparação com Fargo não faz bem a Cut Bank. Colocando-os lado a lado, a falta de criatividade e a completa ausência de humor falam alto e colocam Cut Bank em uma categoria bem abaixo.

Para completar, a conclusão deixa muito a desejar e acaba caindo na tentação de entregar um final se não inteiramente "feliz", ao menos condescendente com alguns dos protagonistas. Cut Bank não é um desastre mas ao se pensar em um filme que trata de um golpe feito por amadores que dá muito errado, só nos lembraremos de Fargo.

Nota: 3/5

23/04/2017

Looking: O Filme (2016)

Looking: The Movie

O grande ponto positivo de Looking: O Filme é mostrar os casais homossexuais de forma desmitificada, com os mesmos medos e dilemas dos casais heterossexuais, podendo desfrutar da recente legalização do casamento gay na Califórnia. O negativo é que da mesma forma que uniformiza todos os tipos de amor, entrega um drama romântico banal que só acaba chamando a atenção por conta do pano de fundo.

Não há grandes conflitos ou objetivos em Looking: O Filme e isso cobra um preço alto. Depois de pouco tempo (30 ou 40 minutos), antes ainda do meio do filme, parece não haver mais assunto e tudo se arrasta para um final mais ou menos previsível. Até mesmo as dúvidas do casal prestes a oficializar a sua união aparenta ser apenas a mais pura enrolação, pois logo tudo se acerta e as coisas acontecem como se aquele conflito não houvesse existido.

Talvez por ser derivado de uma série de televisão

(Looking da HBO) os realizadores de Looking: O Filme não se preocuparam em desenvolver os personagens ou criar maiores arcos dramáticos. Uma pena, pois um tema relevante como esse - a aceitação social ampla da homossexualidade, ou melhor, da multissexualidade - merecia algo mais do que um episódio de seriado com quase 90 minutos de duração.

Nota: 2/5

24/04/2017

Águas Rasas (2016)

The Shallows

O homem contra a natureza, tema recorrente no cinema desde a sua criação. Tubarões, vilões naturais amados por Hollywood - Sharknado e suas inúmeras sequências comprovam essa constatação. Águas Rasas

é mais um filme de tubarão, simples, bem feito e honesto em suas intenções.

Nancy (Blake Lively) vai surfar em uma praia isolada do México sob pretexto de ficar sozinha após perder a mãe para o câncer. A estória da mãe é utilizada para dar uma pretensa profundidade a obra e amplificar os momentos emotivos, mas fica obviamente em segundo plano pois em um filme como esse o que interessa é o tubarão e o perigo enfrentado pela heroína, criando bons momentos de tensão. É bom ver que as situações criadas são até que plausíveis - esqueçamos a inteligência e obsessão fora do comum do tubarão - e é fácil acreditar naquilo que estamos assistindo. Nancy está em um ambiente que não é o seu, toda a natureza parece tramar contra ela e sentimos a dor e a aflição causada pela situação.

Águas Rasas não é pretensioso e acerta em vários pontos, como seu ritmo, sua duração, suas situações e claro, no tubarão. Mesmo rendendo-se ao sentimentalismo barato em uma cena ou duas, abraça o cinema divertimento sem medo e vale ser visto, mesmo que seja esquecido logo após sairmos do cinema.

Nota: 3/5

25/04/2017

O Lobo atrás da Porta (2013)

O Lobo atrás da Porta

O realismo e a familiaridade das situações de O Lobo atrás da Porta são assustadores. O relacionamento extra conjugal que é o ponto de partida dos eventos trágicos que virão a acontecer é corriqueiro: quem assiste ao filme ou viveu algo parecido ou conhece alguém que tenha vivido. A verdade do que vemos na tela e a sua estrutura de quebra-cabeças tornam O Lobo atrás da Porta um filme fascinante.

Bernardo (Milhem Cortaz), casado com Sylvia (Fabiula Nascimento), conhece Rosa (Leandra Leal) em uma estação de trem e rapidamente eles se tornam amantes. Para Bernardo era apenas um passatempo mas para Rosa era mais sério do que isso - quem já não ouviu essa estória? A filha de Bernardo e Sylvia é sequestrada e a principal suspeita é Rosa. A estória basicamente inicia-se nesse ponto, na delegacia após o sequestro, onde cada um dos três personagens conta a sua versão ao delegado, a fim de elucidar o caso e encontrar a menina desaparecida. A estrutura lembra

a obra-prima Rashomon de Akira Kurosawa e pouco a pouco todos os elementos vão sendo encaixados até enxergarmos o todo.

O Lobo atrás da Porta mostra a verdadeira face das pessoas, aquelas que vemos todo o dia na rua, no trabalho, no ônibus e que julgamos que não poderiam fazer mal a ninguém. Ou talvez essa dita "verdadeira face" seja realmente o que todos temos por dentro e que poderíamos fazer qualquer coisa para não perdermos o que conquistamos ou o que desejamos. O final de O Lobo atrás da Porta é tão amargo porque mostra que a linha que separa o bom do mal é muito tênue, praticamente invisível.

Nota: 4/5

26/04/2017

Pieles (2017)

Pieles

Mesmo enxergando Pieles como uma fábula onde o realismo é irrelevante, alguns dos seus excessos incomodam. A obra não consegue achar o equilíbrio entre o drama sentimentaloide e a comédia de humor negro sem muita graça.

No mundo de Pieles temos várias pessoas com deformidades: desde coisas simples como nanismo ou faces destruídas por queimaduras até coisas bizarras, que parecem ter saído de piadas ginasiais, como a moça que tem o ânus no lugar da boca. O filme começa muito bem, instigando os espectadores apresentando um bordel especializado em deformidades e um pedófilo receoso pela tentação proporcionada pelo filho recém nascido, mas logo cede ao drama e às piadas de toilette. O visual é interessante e algumas cenas são bonitas, como a moça insegura e obesa que é tocada pela primeira vez, porém tudo é irregular e os bons momentos são pontuais.

Pieles parece uma boa ideia a primeira vista, mas é de difícil realização. São grandes as chances de tudo ficar caricato e provocar risadas onde deveria haver drama. Perdeu-se também a oportunidade de aprofundar o tema extremamente atual de aceitação do próprio corpo e da pedofilia. No final das contas fica a bonita mas desgastada mensagem "se ame como você é, o que importa é o que você tem por dentro", mas para isso já temos diversas animações da Disney que trataram esse tema com muito mais encanto.

Nota: 2/5

27/04/2017

Quero Ser John Malkovich (1999)

Being John Malkovich

Muitos já sonharam em ver o mundo através dos

olhos de outra pessoa, principalmente se essa outra pessoa for rica ou famosa, melhor ainda se for um astro de Hollywood. O ótimo Quero Ser John Malkovich materializa essa fantasia com grandes ideias em um roteiro primoroso.

O titereiro (artista manipulador de marionetes) Craig Schwartz (John Cusack) não consegue sobreviver da sua arte e arruma um emprego. No local de trabalho descobre um túnel escondido que leva até a... mente de John Malkovich! Essa ideia maluca é desenvolvida de forma brilhante pelo roteirista Charlie Kaufman e nos leva a reflexões sobre a empatia, o culto a celebridade, a impotência que nos é imposta por nossas limitações e pela sociedade. Tudo no filme é criativo e bem pensado, como o andar onde Craig trabalha, o piso sete e meio, com a metade da altura de um andar normal, mostrando o quanto ele estava aprisionado na sua vida, como um peixe que não cresce mais devido ao tamanho de seu aquário. E a genial cena em que o próprio John Malkovich entra no túnel, criando um looping onde todas as pessoas são Malkovich, afinal se enxergarmos o mundo apenas com os nossos olhos a única coisa que importa somos nós mesmos.

Quero Ser John Malkovich é uma obra que dá um nó na cabeça e faz pensar sobre muitos temas, além de ser muito bem realizado, com ótimas interpretações e com um humor sutil incrível. Com ele vemos o lado

perverso da fama, que pode tornar os astros e estrelas em seres vazios que servem apenas para projetar os sonhos alheios.

Nota: 5/5

28/04/2017

Vida (2017)

Life

Levando-se em conta o nosso atual conhecimento do universo, a vida é um evento raríssimo e encontrá-la é algo como ganhar sozinho na loteria cósmica. A abertura do filme Vida deixa isso bem claro, apresentando a célula encontrada em Marte com pompa e circunstância, música evocativa e todos os demais truques para que nos sintamos participando da maior descoberta da humanidade - beirando a cafonice, é verdade.

A partir daí, Vida torna-se um Alien mais próximo da nossa realidade, usando cenário (a ISS - Estação Espacial Internacional) e tecnologia atuais. Sem ter porém o brilho da sua inspiração, Vida parece ter o seu roteiro escrito em função das cenas de efeito que exibe, descartando em alguns momentos qualquer lógica e desprezando a suposta inteligência dos astronautas.

Vida redime-se, ao menos em parte, do seu caráter extremamente genérico na sequência final, onde com um truque de montagem paralela a obra subverte nossas expectativas nos levando a acreditar em algo que não estava acontecendo. Claro que não foi suficiente para elevar o padrão geral do filme, mas ao menos faz os amantes do cinema saírem da projeção com um sorriso no rosto.

Nota: 3/5

29/04/2017

3 A.M. 3D (2012)

3 A.M. 3D

Antologia de terror tailandesa com três estórias que têm em comum o fato do clímax acontecer as 3 horas da manhã, supostamente o horário em que os fantasmas teriam o seu poder amplificado. O resultado não é bom em nenhuma dos segmentos:

A Peruca

Uma fantasma busca vingança depois que os cabelos de seu corpo já morto foram cortados e vendidos para uma loja de perucas. Falta originalidade, apresentando várias ideias recicladas de outros filmes de horror de origem oriental, em especial O Grito. A sua melhor sequência revela-se um sonho, o que mesmo em um filme de horror soa a trapaça.

A Noiva Cadáver

Um funcionário de uma funerária tem de passar a noite pajeando (?) dois caixões recheados com jovens recém casados que morreram em circunstâncias

misteriosas. Com algumas reviravoltas, a estória não tem muito sentido e como no segmento anterior a melhor sequência é dentro de um sonho. Não preciso dizer mais nada.

Hora Extra

Dois chefes ficam pregando peças nos seus funcionários dentro da empresa durante o período de horas extras na madrugada. Surpreendendo em alguns momentos e sem grandes furos, ainda tem o mérito de esconder com competência a conclusão inesperada. É o melhor dos três segmentos, não que isso seja um grande mérito.

Nota: 2/5

30/04/2017

Ondas do Destino (1996)

Breaking the Waves

A tímida e imatura Bess (Emily Watson) se apaixona e rapidamente se casa com Jan (Stellan Skarsgård), que trabalha em uma plataforma petrolífera. A felicidade inicial logo desmorona a partir de um acidente sofrido por Jan nesse excelente filme de Lars von Trier.

Aos poucos o clima alegre e até festivo que marca o início da obra vai desaparecendo dando lugar a tristeza e a escuridão, levando os personagens a um caminho sem volta rumo ao abismo. A educação cristã machista e castradora recebida por Bess a torna uma pessoa infantilizada, beirando a esquizofrenia. Ela conversa com deus como se conversasse com uma pessoa real, pedindo coisas e crendo que as suas solicitações podem de fato influenciar a vida física. A tradicional prepotência dos religiosos, que acreditam que seus mantras vazios podem mudar o mundo e as pessoas, é levada aqui a outro nível, com Bess acreditando piamente que foi a responsável pelo acidente de Jan - ela pediu a deus que Jan fosse para

casa - e que se o seu sacrifício for bom o suficiente Jan será curado. Um aspecto interessante e pouco explorado em outros filmes é o quanto Jan se tornou uma pessoa pior, até perverso, após o acidente e a consequente paralisia. Ainda que o seu sofrimento não seja minimizado, não há a figura do "deficiente pobrezinho" mas de uma pessoa que se tornou amarga após o infortúnio.

Ondas do Destino mostra o quanto a religião é desumana e hipócrita, pois enquanto prega a compaixão vira as costas para qualquer um que não siga as suas tolas regras. A conclusão de Ondas do Destino é triste, mas a última cena tira um pouco o amargo da experiência apelando ao fantástico para demonstrar que qualquer um pode ser bom, não importando a sua crença ou comportamento moral.

Nota: 5/5

01/05/2017

A Última Noite de Bóris Grushenko (1975)

Love and Death

Na Rússia czarista o soldado Boris (Woody Allen) e sua prima Sonja (Diane Keaton) planejam matar Napoleão durante o domínio francês sobre Moscou. Discussões sobre vida, religião e morte estão espalhadas entre uma piada e outra nesse razoável filme de Woody Allen.

O humor nessa obra parece às vezes forçado, como se um cronômetro apitasse para os realizadores dizendo que é hora da gag. Piadas com trocadilhos - muitas sem graça alguma - e piadas físicas - que não são o forte do diretor - tiram espaço do texto e isso enfraquece o filme, já que Allen costuma brilhar quando abre a boca. Outro ponto negativo é a personagem Sonja, de Diane Keaton, que parece não ter personalidade própria, parecendo um Woody Allen feminino falando e raciocinando da mesma forma que Boris.

Sobram as sempre interessantes reflexões do famoso cineasta, que nos convence que se deus ou qualquer entidade divina realmente existir elas estão apenas se divertindo conosco, nos dando falsas esperanças e, como mostra a morte vestindo branco, zombando até da nossa finitude.

Nota: 3/5

02/05/2017

Angry Birds: O Filme (2016)

Angry Birds

Dos filmes baseados em games, Angry Birds: O Filme é, se não o melhor, ao menos o mais honesto. Sem ostentar um clima épico e não se levando muito a sério, é fiel na sua simplicidade ao jogo que o originou, resultando em uma obra divertida porém extremamente descartável.

A estória de Angry Birds: O Filme é semelhante a narrativa real dos nativos sendo visitados por colonizadores: isolados em uma ilha os pássaros viviam bem e felizes, até que os porcos - civilizados e tecnológicos - chegam e oferecem bugigangas para distrair as aves enquanto roubam suas riquezas - os ovos. A diferença é que aqui os nativos conseguem reagir e se vingar antes de serem dizimados. Tudo é claramente voltado para um público mais jovem: toda ação violenta não tem maiores consequências, nenhuma criatura se machuca de verdade, na mais pura tradição dos cartoons. Como sempre, os bichinhos são lindos mas parecem ter sido feitos para empurrar bonequinhos para os pequenos, já que a textura deles lembra pelúcia no caso dos pássaros e vinil no caso dos porcos. Como de costume nas animações, há algumas referências para capturar o público mais velho, mas ou são desnecessárias e forçadas, como a que lembra as gêmeas de O Iluminado, ou são copiadas tão descaradamente que constrangem, como a cena idêntica àquela do personagem Mercúrio em X-Men: Dias de um Futuro Esquecido.

É difícil enxergar Angry Birds: O Filme como algo feito com algum objetivo além de vender e vender. É louvável sua sinceridade ao assumir isso, visto que até as mensagens bobocas voltadas para as crianças como "seja você mesmo" ou "acredite e conseguirá" são evitadas. Tendo a mesma profundidade do jogo, é um

simples passatempo de 1 hora e meia. Acredito que para vários isso seja o suficiente.

Nota: 2/5

03/05/2017

Filhos da Esperança (2006)

Children of Men

Em um futuro próximo (2027), todas as mulheres do planeta estão inférteis já há vários anos sem nenhum motivo aparente. O mundo está tomado pelo caos e várias grandes cidade já não existem. Apenas a Grã-Bretanha resiste e um estado autoritário surge para controlar as fronteiras, já que como último oásis na terra o país é alvo de ondas migratórias. Essa é a instigante premissa de Filhos da Esperança que, mesmo sendo um bom filme, desperdiça a oportunidade de discutir mais profundamente a

natureza humana e como encaramos o futuro e torna-se um filme de ação genérico na maior parte do tempo.

A forma como Filhos da Esperança mostra o problema dos imigrantes e como a sociedade lida com isso é assustadoramente familiar. Mesmo com toda a evolução os seres humanos ainda agem como macacos assustados protegendo o seu cacho de bananas, da mesma forma que os detentos comem envolvendo o prato com os braços. A tolerância com o diferente só existe enquanto há fartura; no primeiro percalço alguém - seja por raça, religião ou origem - será eleito para ser odiado e excluído, afinal não haverá bananas para todos.

Talvez a mensagem final de Filhos da Esperança seja a de que deus realmente existe. Em determinado momento ele viu o erro que cometeu ao criar o homem e, passional como é, não destruiu todos de uma vez mas apenas revogou a ordem "crescei e multiplicai-vos", impedindo que novas gerações perpetuassem o seu terrível engano.

Nota: 3/5

04/05/2017

Corra! (2017)

Get Out

Utilizando o formato de filme de horror, Corra! trata do modo como o racismo está enraizado nos pequenos atos, além de mostrar outras modalidades do preconceito através de estereótipos raciais - o negro atlético, o negro máquina sexual. Mantendo o clima de tensão todo o tempo, peca apenas em pequenos detalhes que poderiam ter sido facilmente evitados.

Chris (Daniel Kaluuya) namora com Rose (Allison Williams) e vai até a casa dos pais da moça para conhecê-los. A família branca vende a ideia de liberalidade, progressismo e tolerância mas Chris logo percebe que tudo soa artificial e alguma coisa está errada. É notável como a tensão está presente em todos os momentos e a sensação de que Chris corre grande perigo é palpável.

É impossível transmitir ou simular o que sente uma vítima de preconceito, mas o filme consegue de certa forma emular a sensação e em vários momentos sentimos o desconforto e o medo de Chris. O

preconceito não violento, aqueles olhos seguindo a vítima, como um garoto negro sendo vigiado por seguranças em uma loja de grife, é mostrado de forma eficiente mas não só esse. O outro, aquele que muitos consideram erroneamente como um elogio, o estereótipo que torna o indivíduo unidimensional: o negro atleta, que tem supostamente a genética em seu favor e deve aproveitar isso, o negro garanhão, que deve satisfazer toda e qualquer mulher que aparecer pela frente. Isso diminui o indivíduo pois não dá a ele a escolha de ser o que quer, como odiar esportes ou ser romântico por exemplo.

Por trás desses notáveis signos, temos uma obra extremamente eficiente em nos deixar grudados na cadeira. A parte final perde um pouco a força, tanto pelo fim dos mistérios como por algumas soluções simplistas e ilógicas para chegarmos a conclusão, como as fotos esclarecedoras encontradas por um personagem quase que por milagre ou a forma como o mesmo personagem foge do seu cativeiro tendo as mãos imobilizadas. Mais do que simplistas, esse tipo de artifício acaba destruindo a imersão e nos lembra que tudo aquilo é apenas um filme. Mas no final das contas, mesmo que imperfeito, Corra! consegue a façanha de ser um horror eficiente com uma certa profundidade social, caso raro nesse gênero.

Nota: 4/5

05/05/2017

Fausto (1926)

Faust: Eine deutsche Volkssage

Fausto tem mais de 90 anos de idade e ainda impressiona por suas imagens e seus planos, ora belos ora remetendo diretamente aos nossos piores pesadelos. Obra-prima do diretor seminal F.W. Murnau, é um dos filmes essenciais da história do cinema.

Baseado em Fausto de Goethe, conta a estória ancestral da venda da alma ao demônio. O demônio chamado de Mephisto (Emil Jannings) aposta com um arcanjo (Werner Fuetterer) que pode obter a alma de Fausto. Essencialmente bom, Fausto ou Faust (Gösta Ekman) negocia sua alma com Mephisto a fim de poder ajudar as pessoas durante a epidemia de peste negra. A tentação de ter um gênio da lâmpada a seu dispor é grande e Fausto acaba pedindo outras coisas, como a sua juventude. Não é coincidência que Mephisto aja como se fosse um gênio - as roupas de Fausto jovem parecem a de um príncipe árabe, eles se locomovem no manto de Mephisto como se fosse um

tapete voador - afinal gênio vem do árabe jinn que apesar de ambíguo pode ser considerado um demônio. E o mantra "faça o que quiser", aqui potencializado pelas possibilidades infinitas dos desejos, é normalmente associado ao satanismo.

Visualmente impressionante e primoroso nos detalhes - note como o manto negro e a espada de Mephisto o fazem parecer uma arraia jamanta, uma fera, um predador - a obra é condescendente com a humanidade e com o divino na sua conclusão, que parece ter sido adocicada para agradar o público. Como considerar justo um deus que aposta com o diabo à custa do sofrimento das pessoas, a sua própria criação? E quanto aos homens, vendo os seus atos, principalmente em relação à personagem Margarida ou Marguerite (Camilla Horn), a pergunta que fica é: para que o demônio? Perto dos "homens de bem" ele fica parecendo uma criança pregando peças durante o halloween.

Nota: 5/5

06/05/2017

Manglehorn (2014)

Manglehorn

A força de Manglehorn são seus personagens, principalmente o protagonista Manglehorn, veículo perfeito para que o grande Al Pacino brilhe. Com simbolismos interessantes ainda que às vezes óbvios, Manglehorn é um bom filme pela sua capacidade de fazer com que nos importemos com o destino daquelas pessoas.

O chaveiro Manglehorn leva uma vida simples e é assombrado pelo passado, por conta de um relacionamento mal resolvido. Envia cartas para a sua antiga amada e nunca obtém resposta - na sua caixa de correio há uma colmeia instalada, demonstrando risco e a dor envolvidos no simples ato de verificar a correspondência e não achar o que deseja, pior, achar as cartas enviadas devolvidas para o remetente. Superficialmente amável, na verdade evita aprofundar laços com qualquer um, inclusive o próprio filho, preferindo a companhia de animais como a sua gatinha Fanny. Pode-se interpretar que tudo o que

acontece no filme é visto do ponto de vista de Manglehorn, como as estórias contadas sobre ele por outros personagens, sempre fantasiosas e cheias de atos heroicos improváveis. Ele tenta dessa forma fantasiar e dar mais cor a sua vida que sob certos aspectos foi um fracasso no casamento, na paternidade e no amor.

Relativamente simples e com algumas boas ideias, Manglehorn é uma obra interessante que talvez peque pela falta de conteúdo, pela falta de conflitos. Mas é bastante fiel a sua proposta intimista, colocando todas as fichas na força do seu personagem título. Sendo este Al Pacino, não poderia dar errado.

Nota: 3/5

07/05/2017

Um Conto Chinês (2011)

Un cuento chino

Um Conto Chinês parte de uma notícia absurda porém real, a queda de uma vaca em uma embarcação. A obra é simpática, agradável de assistir, mas para que a estória da vaca possa fazer parte do roteiro do filme algumas situações são um tanto quanto forçadas, artificiais, mesmo levando-se em conta o seu caráter fabulesco.

O chinês Jun (Ignacio Huang) chega a Argentina para morar com o seu tio mas não o encontra. Roberto (Ricardo Darín), dono de uma pequena loja de ferragens, hospeda Jun a contragosto em sua casa enquanto aguarda que a embaixada da China possa localizar algum parente de Jun. Roberto é uma pessoa intratável apesar de extremamente correto e não suporta companhia. Os dois não conseguem conversar por conta da língua - um só fala espanhol e o outro só fala chinês - mas na verdade conviver com Roberto seria impossível independente da comunicação. A dinâmica dos dois é que mantém o

filme e podemos ver o choque de culturas e até mesmo de gerações, pois mesmo que não tenham diferença física de idade muito grande, Roberto vive e age como um velho enquanto Jun parece um adolescente. O grande problema é que para manter a ideia central do filme, que é a falta de comunicação entre duas pessoas sob o mesmo teto, os personagens acabam agindo de forma irreal - o filme se passa em 2011, já existia internet e mesmo se fosse antes, dicionários sempre existiram e mesmo assim ninguém faz o mínimo esforço para tentar conversar. Chega ao ponto de ideias serem repetidas de forma grosseira - no caso o segundo abandono de Jun por Roberto para em seguida, arrependido, Roberto ir atrás dele.

Um Conto Chinês é bem intencionado e, na falta de um termo melhor, "bonitinho". Funcionaria melhor como um curta metragem, já que a sua ideia central só consegue preencher os 90 minutos de duração com muitos truques, nem sempre muito bem realizados.

Nota: 3/5

08/05/2017

Até o Fim (2013)

All Is Lost

Apenas um personagem e pouquíssimos diálogos, ou melhor, monólogos. Essas condições poderiam resultar em um filme difícil de assistir, mas não é o caso de Até o Fim. Extremamente bem realizado e contando com a presença forte e magnética de Robert Redford, o único ator em cena, o longa cativa os espectadores com sua estória simples, cheia de tensão e totalmente aberta a interpretações, desde as mais literais às mais filosóficas.

Nada sobre o único personagem (Robert Redford) do filme é dito, nem o nome, nem a origem, muito menos as motivações. O encontramos já em alto mar enfrentando problemas com seu barco; vários incidentes vão ocorrendo até chegar ao ponto de colocar seriamente em risco a vida do nosso herói. Não há heroísmo cinematográfico, não há soluções mágicas, o marinheiro é um homem comum tentando resolver os problemas à medida em que aparecem, da mesma forma que fazemos na nossa vida. Essa falta

de informações enriquece a obra, já que abre espaço para as mais diversas projeções, sendo o personagem um corpo vazio para que possamos preencher com o que quisermos. A enigmática carta escrita por ele, sugerindo arrependimentos por atos passados, reforça a ideia de cada um imaginar a sua própria estória para o personagem: seria ele um fugitivo da justiça, um pai ausente, um marido adúltero ou mesmo traído, ou alguém fugindo de um passado sombrio? Cada espectador, com suas experiências, traumas, medos e angústias vai enxergar o marinheiro de uma maneira muito particular.

Mesmo no seu final, Até o Fim é fiel a sua proposta de permitir ao espectador decidir sobre o filme que está assistindo. É possível vermos de forma convincente a conclusão na forma trágica ou na forma "final feliz". E conforme as escolhas feitas durante a projeção, cada um vai descobrir um pouco mais sobre si mesmo.

Nota: 4/5

09/05/2017

Ser ou Não Ser (1942)

To Be or Not to Be

Ser ou Não Ser é uma comédia refinada que pode não provocar gargalhadas, mas é constante no seu humor sutil e elegante, apresentando um roteiro engenhoso e fluído, que nos permite acompanhar com clareza as diversas reviravoltas da estória.

Um grupo de atores, durante a ocupação nazista na Polônia, deve impedir que algumas informações importantes cheguem as mãos da Gestapo, o que significaria o fim da resistência polonesa. A forma clássica e inteligente do roteiro, trabalhando com o esquema de pistas e recompensas para o espectador, e o ritmo impecável fazem do ato de assistir a Ser ou Não Ser um grande prazer. Somado a isso tudo, temos o talento de Carole Lombard e Jack Benny como o casal de atores Maria e Joseph Tura - impossível não rir com o ator canastrão e inseguro criado por Jack.

Ser ou Não Ser merecia ter sido mais festejado na época do seu lançamento, mas fatores externos

acabaram prejudicando sua carreira, como o ataque a Pearl Harbor e a morte de Carole Lombard em um acidente de avião, tudo pouco antes do seu lançamento. Felizmente o tempo corrigiu essa injustiça e Ser ou Não Ser está na lista dos 100 filmes mais engraçadas da história do American Film Institute.

Nota: 5/5

10/05/2017

Prometheus (2012)

Prometheus

Prequela de Alien, o Oitavo Passageiro, Prometheus é visualmente interessante. Mas o roteiro, que parece ter sido escrito por crianças, destrói qualquer possibilidade do filme conquistar de fato a audiência.

Prometheus é um ode ao criacionismo mas esse não é

o seu maior problema problema. Tudo nessa ficção científica é anti ciência - os cientistas trabalham sem evidências, os técnicos são despreparados, a missão de 1 trilhão de dólares (o filme explicita o valor) parece ter sido planejada para dar errado. Há cenas constrangedoras, como quando dois personagens encontram uma espécie de cobra alienígena e, contrariando qualquer lógica ou bom senso, literalmente cutucam o ser quando este está em posição de ataque. O roteiro é tão ruim e preguiçoso que evita o mínimo esforço para manter qualquer lógica: os capacetes são quebradiços como cristal ou resistentes como acrílico, depende da necessidade da cena em questão. Para não dizer que o desastre é completo, a direção de arte é extremamente competente e o filme é de fato muito bonito. Tanto as criaturas quanto os ambientes e equipamentos são muito bem executados, com destaque para os alienígenas chamados engenheiros e para o equipamento sensacional que escaneia os ambientes montando mapas tridimensionais.

A mitologia de Alien merecia uma estória de origem melhor do que Prometheus. Nada contra a religiosidade de cada um, mas tal qual os cientistas, que não podem se deixar influenciar pelas suas crenças no seu trabalho ou pesquisa, os roteiristas não deveriam deixar que as suas necessidades pessoais de pregação religiosa influenciassem tão negativamente um trabalho. Infelizmente, Prometheus deixa

memórias mais fortes por seus momentos embaraçosos do que por suas belas imagens.

Nota: 2/5

11/05/2017

Alien: Covenant (2017)

Alien: Covenant

Alien: Covenant começa com uma cena que parece um pedido de desculpas pelo tom do filme anterior da franquia, Prometheus. Nela, o magnata Peter Weyland (Guy Pearce) explica as suas motivações religiosas, quase que justificando todo o absurdo visto no roteiro de Prometheus. Ainda que ligeiramente melhor que o capítulo anterior, Alien: Covenant é fiel à missão de Prometheus de arruinar o legado da mitologia de Alien.

A espaçonave Covenant leva milhares de pessoas para

colonizar um planeta distante. Um acidente acaba acordando a tripulação do sono criogênico e uma mensagem os leva a um outro planeta, diferente do originalmente planejado, mas com condições de abrigar vida humana. A partir daí, para que os eventos do filme ocorram, o roteiro preguiçoso abre mão de qualquer lógica ou coerência. Os "cientistas" descem em um planeta desconhecido sem qualquer proteção contra agentes biológicos, as decisões da tripulação de uma missão extremamente importante - tanto pelas vidas humanas quanto pelo custo - são aleatórias, sem qualquer raciocínio envolvido. Um dos pontos positivos é que o filme tenta emular o clima do Alien original e nota-se isso logo no início da projeção, com a trilha sonora reproduzindo o tema de 1979 de Jerry Goldsmith. Outro acerto é a relação entre os androides David e Walter (Michael Fassbender), idênticos fisicamente mas com personalidades opostas.

Na seu último trecho, Alien: Covenant assume de vez o objetivo de reviver o Alien de 1979, com situação e desfecho muito semelhantes. E a revelação final que deveria ser surpreendente era mais do que óbvia para qualquer um que assistiu mais de meia dúzia de filmes. Não considero Alien: Covenant um filme ruim, mas sobrecarregar a mitologia de Alien de explicações e detalhes sobre a origem do monstro só a enfraquece e vai tornar a série de filmes mais e mais incoerente. E o final abre espaço para mais

continuações. Sinto por isso, pois até os monstros merecem descansar em paz.

Nota: 3/5

12/05/2017

Espíritos Famintos (2007)

They Wait

Após a morte do seu tio, Jason (Terry Chen), sua esposa Sarah (Jaime King) e seu filho Sam (Regan Oey), que moram em Xangai, vão para os Estados Unidos por conta do velório. Lá chegando, estranhas coisas começam a acontecer durante o período do mês dos mortos chinês, nessa obra que não se destaca pela criatividade mas é eficiente na sua proposta.

Espíritos Famintos utiliza a mitologia dos espíritos orientais, em especial os chineses, porém a sua estética é bem ocidental. A estória é interessante e

prende a atenção, sem sustos fáceis e batidos (não temos o velho gato pulando do escuro) e apresentando desdobramentos até certo ponto surpreendentes. Até certo ponto pois ao longo do filme o vício de apresentar pistas excessivas - pequenos atos e expressões para revelar o verdadeiro caráter de determinados personagens - acaba estragando algumas surpresas. Mas o saldo é positivo e Espíritos Famintos dá alguns sustos e prende a atenção com seu bom ritmo.

O gênero horror talvez seja o que mais usa e abusa dos clichês e até por conta disso e de sua popularidade (que significa muitos filmes desse tipo produzidos) é um dos gêneros que mais apresenta obras de qualidade duvidosa. Então quando vemos um filme que assume ser apenas um passatempo, bem feito e interessante, não há do que reclamar.

Nota: 3/5

13/05/2017

Independence Day: O Ressurgimento (2016)

Independence Day: Resurgence

Independence Day: O Ressurgimento já começa pondo em dúvida a inteligência dos espectadores: próximo a sala da presidente dos Estados Unidos (Sela Ward) há uma foto do falecido Capitão Steven Hiller (Will Smith), herói do primeiro Independence Day, que é mostrada em contraponto a um close de Dylan Hiller (Jessie T. Usher). Quando este chega para cumprimentar a presidente ela diz, sem nenhum motivo lógico, que sente muito orgulho pelo o que o seu pai, o da foto, fez pelo país. Isso acontece nos primeiros minutos do filme e é uma boa amostra do que vem pela frente, uma obra (ou melhor, um produto) feito apenas para capitalizar alguma nostalgia provocada pelo original e ganhar mais algum dinheiro.

A estória é a mesma de sempre: os alienígenas voltaram e querem sangue, com uma nave mãe do tamanho de um continente(!). Dessa vez os humanos estão melhor equipados, graças a tecnologia roubada dos ETs derrotados do filme original e com alguns nobres heróis chineses - não esqueçam que o

mercado cinematográfico chinês pode render um bom dinheiro. Repleto de piadas sem graça e apostando que nos lembremos de personagens pouco marcantes de 20 anos atrás, tudo em Independence Day: O Ressurgimento é burocrático e previsível e é uma tortura aguardar duas horas pela sua conclusão óbvia. O único alento é o sempre bom Jeff Goldblum, reprisando o seu papel de David Levinson. Até mesmo os efeitos visuais, sem dúvida competentes, não tem brilho e soam como mera obrigação em um filme desse tipo.

O Independence Day original, de 1996, chamou a atenção pelo seus efeitos especiais, incríveis para a época quando o cinema começava a explorar de fato o potencial das imagens geradas por computador. Não que efeitos especiais são ou tenham sido sinônimo de qualidade em qualquer época, mas pelo menos na década de 90 poderiam garantir uma boa bilheteria. Hoje isso não é suficiente e o filme não foi o sucesso esperado. Espero que as contas não fechem e os produtores não tenham o ganho esperado, porque pelo final de Independence Day: O Ressurgimento um novo ataque alienígena só não acontecerá se esse ETs gananciosos não vislumbrarem a possibilidade de obter mais lucro.

Nota: 1/5

14/05/2017

Irmão Urso (2003)

Brother Bear

Talvez por ser temática e visualmente parecido com Tarzan, lançado apenas 4 anos antes, e por dividir as atenções com o grande sucesso Procurando Nemo, ambos de 2003, Irmão Urso não é reconhecido como deveria e normalmente as pessoas não lembram muito dessa animação dos Estúdios Disney. Mas a coloco na lista das grandes animações da casa de Mickey Mouse, tanto por sua mensagem como por sua técnica.

Irmão Urso é uma das últimas animações da Disney feita do modo tradicional, sem o uso intensivo de computadores, e isso dá um charme todo especial principalmente quando os personagens principais são orgânicos. O roteiro bem amarrado anda de mãos dadas com a técnica e chamo a atenção para um truque cinematográfico pouco utilizado porém muito efetivo quando bem utilizado, a mudança de proporção de tela (ou aspect ratio em inglês): o filme utiliza duas proporções, iniciando com 1.66:1, mais fechada e quadrada, enquanto Kenai (Joaquin

Phoenix) ainda era humano, refletindo a sua visão de mundo limitada; quando ele se torna um urso a proporção muda para 2.35:1, aberta e ampla, como se Kenai só enxergasse realmente a amplitude da vida depois de se tornar um bicho, um urso. Para ressaltar o efeito, a paleta de cores também muda segundo os olhos do urso e a animação fica mais colorida e bonita - a paleta tendia ao cinza para os humanos. Somada a beleza da técnica temos a mensagem de Irmão Urso, mais profunda do que os mantras tolos que costumamos ver em animações, que é a empatia. A partir do momento que sentimos o que o outro sente, todo o ódio e preconceito cai por terra. Claro que é mais fácil na teoria do que na prática, mas só o fato de levar a audiência a ver o outro lado de forma eficiente e emotiva já é motivo para respeitarmos Irmão Urso.

Há uma frase atribuída a Leonardo da Vinci que parece ter inspirado Irmão Urso: "Chegará o tempo em que o homem conhecerá o íntimo de um animal e nesse dia todo crime contra um animal será um crime contra a humanidade." Ao ver o mundo com outros olhos e conhecer o íntimo do outro vemos quem é o verdadeiro monstro. Podem ter certeza de que não é o urso.

Nota: 4/5

15/05/2017

Jules e Jim - Uma Mulher para Dois (1962)

Jules et Jim

Jules e Jim conta a estória de uma amizade que sobreviveu à diferença cultural, à Primeira Guerra Mundial (com eles lutando em lados opostos) e ao amor que os dois sentiam pela mesma mulher.

O que mais chama a atenção em Jules e Jim é a forma como a obra trata os relacionamentos, tanto do ponto de vista físico como emocional. Moderno para a época - muitos vão considerar até para os dias atuais - trata o sexo como algo frugal, importante sim mas não fundamental em uma relação amorosa, já que Catherine (Jeanne Moreau) não consegue ser fiel a Jules (Oscar Werner) e o trai com vários amantes, alguns até frequentando a residência do casal. O amor de Jules é tão intenso - ou o seu medo de ficar sozinho é tão grande - que ele conforma-se em ter Catherine perto de si, mesmo sem tê-la de fato como esposa e parceira sexual. Há uma inversão do que

costumamos ver na sociedade patriarcal, onde o homem têm várias parceiras e isso incomoda a maioria das pessoas. Tanto que o homem com mais de uma família é muitas vezes tratado pela ficção de forma cômica, pois é melhor aceito pela sociedade. Catherine é magnética para os homens e claro que Jim (Henri Serre) também é apaixonado por ela e o triângulo se forma. Mas, ao contrário do que poderia se imaginar, isso não gera conflito entre os amigos e isso é um dos fatores que torna esse filme de François Truffaut tão único.

Inicialmente leve e tornando-se mais denso e pesado durante sua duração, como se os personagens fossem da infância à maturidade e velhice em poucos anos ou minutos de projeção, Jules e Jim nos faz pensar sobre o amor em várias aspectos: físico, romântico, fraternal. Podemos tentar achar a felicidade de uma forma diferente da imposta pela sociedade, ainda que isso não seja garantia de que a alegria irá durar por muito tempo ou que o final será feliz.

Nota: 4/5

16/05/2017

O Homem Errado (1956)

The Wrong Man

Em O Homem Errado Alfred Hitchcock volta ao seu tema predileto, o homem inocente acusado de um crime que não cometeu, dessa vez baseado em uma história real - segundo Hitchcock, até algumas cenas foram recriadas segundo os relatos oficiais. E essa tentativa de recriar a verdade, em um tom algumas vezes quase documental, é o grande ponto fraco dessa obra menor do mestre do suspense.

Manny Balestrero (Henry Fonda) é acusado por várias testemunhas de uma série de assaltos a mão armada. Ele alega inocência o tempo todo, mas tudo leva a crer que ele é o culpado em uma série de coincidências incríveis - Hitchcock disse que nunca teria a coragem de inventar uma estória ficcional tão inacreditável. O filme perde muito tempo em detalhes pouco importantes, mostrando muito da burocracia do sistema prisional, insistindo em reproduzir exatamente a realidade. Até mesmo o que poderia ser uma interessante dúvida - seria Manny inocente ou

culpado? - não é explorada e desde o início todos têm certeza da sua inocência. O suspense se sustenta apenas na busca de Manny por provas de sua inocência, o que acaba acontecendo de forma rápida e sem interferência direta de nenhum dos personagens, num anticlimax.

O Homem Errado não e um dos grandes filmes de Hitchcock, fato assumido pelo próprio autor no livro Hitchcock/Truffaut - Entrevistas. Conversando sobre esse filme, Truffaut comenta que Hitchcock, como mestre da ficção, acabou perdendo-se ao tentar emular a realidade. Não posso discordar dos mestres.

Nota: 3/5

17/05/2017

A Noite dos Demônios (1972)

La notte dei diavoli

O horror italiano A Noite dos Demônios reune características de vários tipos de filmes: trash, gore, terror psicológico e até algum erotismo. O resultado, embora irregular, é uma obra que evita os vícios e clichês dos filmes de vampiro.

Nicola (Gianni Garko) está viajando pela Itália a negócios quando, por conta de um acidente com seu carro, tem que pedir auxílio a uma família que mora no meio de uma floresta. Tudo isso é contado em flashback, enquanto Nicola está hospitalizado, recurso que ajuda em muito a prender a atenção da audiência. Há algo errado com a família e o filme cresce enquanto o suspense sobre o que está de fato acontecendo é mantido. Quando a maldição dos vampiros é revelada evita-se os estereótipos como as cruzes, derretimento sob a luz do sol e até mesmo a sede por sangue - os vampiros atacam para criar outros semelhantes. Por outro lado, o baixo orçamento da produção fica evidente, mesmo com a

presença do grande Carlo Rambaldi como técnico de efeitos especiais. A excessiva exposição de vísceras e faces sendo destruídas poderia ter sido evitada, tornando o filme menos apelativo e expondo bem menos a falta de recursos.

Mesmo com seus excessos, A Noite dos Demônios é um bom filme que utiliza a velha mitologia dos vampiros de forma diferente a qual estamos habituados. Se ignorarmos o excesso de xarope de milho tingido de vermelho, é possível desfrutarmos essa estória de vampiros que só procuram por companhia na sua existência eterna.

Nota: 3/5

18/05/2017

O Tesouro da Sierra Madre (1948)

The Treasure of the Sierra Madre

Clássico absoluto do cinema de aventura, O Tesouro de Sierra Madre ainda nos faz pensar sobre o quanto a ganância - nesse caso a febre do ouro - pode transformar o homem comum em um monstro.

Dobbs (Humphrey Bogart) vive na pobreza em Tampico, México, sobrevivendo de esmolas e serviços esporádicos. Depois de receber uma quantia em dinheiro por conta de um trabalho temporário e de um pequeno prêmio de loteria, junta-se com Howard (Walter Huston) e Curtin (Tim Holt) para uma empreitada em busca de ouro em Sierra Madre. Os três vivem diversas aventuras e acabam conseguindo uma boa quantidade de ouro, porém o custo é alto. O honesto e justo Dobbs sucumbe à febre do ouro e se torna capaz de qualquer coisa - traição, assassinato - para obter a maior quantidade possível do metal. A descida de Dobbs à perdição é lenta e gradual e o

filme ilustra isso de forma brilhante, começando com pequenas desconfianças e atos isolados até culminar em atitudes criminosas. Há uma cena que ilustra isso muito bem quando Dobbs, dormindo ao lado da fogueira, decide assassinar um determinado personagem. A câmera abaixa, dando a impressão que o fogo consome Dobbs, como se ele acabasse de finalmente chegar ao inferno.

Somando-se à estória bem construída e a excelente realização, O Tesouro de Sierra Madre conta com ao menos dois personagens inesquecíveis: Dobbs e o velho mineiro Howard - como curiosidade, Howard foi interpretado pelo pai do diretor John Huston e inspirou o personagem Prospector de Toy Story 2. Pode-se até dizer que Dobbs foi o melhor papel de toda a carreira de Humphrey Bogart e é irônico que a sorte de Dobbs ao ganhar a loteria é o que o levou à desgraça. O Tesouro de Sierra Madre está na lista dos 100 maiores filmes americanos de todos os tempos do American Film Institute na posição de número 38.

Nota: 5/5

19/05/2017

El topo (1970)

El topo

É difícil falar sobre El topo. Criativo, com planos belíssimos e simbolismo interessante, peca pela irregularidade, algumas vezes genial e outras parecendo amador, provocando riso involuntário. Além disso há uma sombra, uma falha ética imperdoável na sua realização que obscurece essa obra de Alejandro Jodorowsky.

El topo é um faroeste surreal com imagens que remetem a sonhos e pesadelos, contando a jornada de El Topo (Alejandro Jodorowsky) nas várias fases da sua vida. Nada no filme deve ser entendido de maneira literal, tudo remete ao simbólico e ao inconsciente. O número de interpretações é infinito, mas gosto de pensar nas fases da vida do personagem título como infância, maturidade e velhice. A infância é quando El Topo é um herói, resolvendo todos os problemas de maneira simplista, como uma criança. Ao abandonar o filho e partir com uma mulher, ele literalmente abandona a infância e passa a ter de lidar

com problema maiores, usando de trapaças e artimanhas, como um adulto normal. Na velhice, quando se torna uma espécie de monge, reflete sobre o seu passado e tenta compensar os seus atos pregressos ajudando os outros, até que reencontra o filho que ele abandonou, como um velho que se torna novamente criança reencontrando a infância por conta da idade. Muitos planos do filme são inesquecíveis, mas nem todos ficarão na memória pela qualidade artística, mas pela crueldade. A produção, liderada pelo diretor Alejandro Jodorowsky, abusou e matou animais em grande quantidade para chocar a audiência com cenas gráficas. Isso é imperdoável e por melhor e mais interessante que seja uma obra nada justifica essa atitude.

El topo é um bom filme - poderia ser grande se fosse mais regular. A obra não merece ser julgada pelas ações de seus realizadores e quem deve ser responsabilizado pelas atrocidades cometidas é Alejandro Jodorowsky. O sofrimento que ele causou aos animais envolvidos nunca será apagado; como consolo, o seu grande sonho era produzir uma continuação para El topo, projeto para o qual ele nunca conseguiu o financiamento necessário. Castigo muito pequeno para um monstro como Jodorowsky.

Nota: 3/5

20/05/2017

A Mosca (1986)

The Fly

Reimaginação de A Mosca da Cabeça Branca de 1958, o filme A Mosca de David Cronenberg não só moderniza como aprofunda a temática da obra original.

O cientista Seth Brundle (Jeff Goldblum) conseguiu materializar um dos grandes sonhos da humanidade, o teletransporte. Após alguns fracassos, os problemas foram solucionados e Seth realiza a prova final, transportar um ser humano, sendo ele mesmo a cobaia. Mas uma mosca entra no equipamento junto com ele e os funde a nível genético/molecular. A partir daí começa a transformação física do cientista e como em um filme de super-heróis, Seth ganha alguns poderes, nem todos agradáveis e nenhum deles sem um alto custo a ser pago. Depois de A Mosca, é difícil ver o Homem-Aranha da mesma forma de antes - nesse aspecto podemos até dizer que A Mosca é um filme de herói mais cru e realista.

À primeira vista pode-se pensar que é passada uma

mensagem anti ciência, com o cientista que queria brincar de deus sendo castigado. Por outro lado, é dito que o nerd Seth Brundle não entendia a carne - ou seja, as pessoas - e quando ele passou a entendê-la é que ele conseguiu fazer o teletransportador funcionar de forma correta com seres vivos. Inicialmente ele era apenas um gênio nerd; ao entender a carne, ele sentiu-se excessivamente poderoso e acabou sendo punido - se é que foi realmente castigado, ele pode ter sido apenas uma vítima do acaso - pela sua prepotência.

Há também quem diga que a degradação física sofrida por Brundle é uma alusão a AIDS, cujo vírus causador (o HIV) foi descoberto em 1984. As várias interpretações possíveis e sua boa direção, às vezes um pouco pesada mas combinando bem com o tom do filme, fazem de A Mosca uma grande obra admirada mesmo depois de mais de 30 anos.

Nota: 4/5

21/05/2017

Meus Caros Amigos (1975)

Amici miei

É admirável a capacidade do cinema italiano de mesclar comédia e drama em um só filme, em um só plano. E Meus Caros Amigos é mais uma prova disso: humor politicamente incorreto com um forte toque melancólico.

Os amigos Mascetti (Ugo Tognazzi), Perozzi (Philippe Noiret), Necchi (Duilio Del Prete), Melandri (Gastone Moschin) e Sassaroli (Adolfo Celi) - este último introduzido no grupo no meio da estória - vivem em Florença pregando peças juvenis, como esbofetear passageiros em trens deixando a estação ou simulando um acidente para serem internados juntos em um hospital. O humor é bastante regular, com situações muito engraçadas e soluções surpreendentes, mas o drama também tem espaço. Todos os cinco, já na meia idade, recusam-se a crescer, ou melhor, recusam-se a encarar o presente das responsabilidades e a iminente chegada da velhice e muito menos o futuro sem grandes expectativas,

dada a fase da vida em que se encontram. A mistura de drama e humor funciona muito bem e em alguns momentos é impossível não rir de forma amarga.

O estilo de vida dos amigos é egoísta e todos eles estão fadados a solidão, já que só conseguem conviver entre eles mesmos. As situações criadas são engraçadíssimas para nós, que as vemos de fora, mas nem tanto para quem participa e é apenas uma fuga para eles. Fuga essa que tenta colocar graça nas tragédias do dia a dia, na tragicomédia que é a vida.

Nota: 4/5

22/05/2017

A Fuga das Galinhas (2000)

Chicken Run

A Fuga das Galinhas é do lendário estúdio Aardman, famoso por suas animações stop motion e mais

recentemente CGI como Wallace & Gromit e Shaun: O Carneiro. Só esse fato já garante ao menos a qualidade técnica da filme, mas A Fuga das Galinhas é mais do que isso.

Retratando uma granja como se fosse uma prisão, A Fuga das Galinhas mostra as aves tentando fugir do seu destino - botar ovos e virar assado - lideradas pela galinha Ginger (Julia Sawalha). Todos os planos resultavam em fracasso quando o galo Rocky (Mel Gibson) literalmente cai do céu dando às galinhas nova esperança de fuga através de sua suposta capacidade de voar. O design de produção é criativo, transformando sucata em objetos úteis para as galinhas. Há várias referências interessantes de filmes como Caçadores da Arca Perdida e Fugindo do Inferno (principal fonte de inspiração), incluídas de forma orgânica na estória. Somado a tudo isso temos o bom desenvolvimento dos personagens: torcemos de fato para as galinhas feitas de plasticina assim como odiamos a vilã Mrs. Tweedy (Miranda Richardson).

Há algo especial nos filmes feitos com stop motion, talvez por juntar a magia da animação e "bonequinhos", como se estivéssemos participando de uma grande e elaborada brincadeira infantil. Com o talento do estúdio Aardman e um roteiro relativamente esquemático mas muito eficiente, parafraseando o clássico Superman: O Filme, você vai

acreditar que as galinhas podem voar.

Nota: 4/5

23/05/2017

O Caçador de Troll (2010)

Trolljegeren

O subgênero found footage (os vídeos "reais" encontrados abandonados), utilizado principalmente em filmes de horror e suspense, é traiçoeiro. Se por um lado envolve o espectador em uma atmosfera realista e tensa, por outro limita a decupagem da obra e abre espaço para várias falhas de lógica. O Caçador de Troll é perfeito para ilustrar tanto as coisas boas quanto as falhas inerentes ao formato found footage.

Logo no primeiro plano, nos é informado que tudo que veremos é real e foi encontrado gravado em dois HDs - os personagens envolvidos estão

desaparecidos. Esse truque já prende a atenção da audiência por sugerir que os eventos fantásticos que virão a seguir não são uma obra de ficção. Um grupo de universitários está tentando entrevistar um suposto caçador ilegal de ursos e acaba descobrindo que ele na verdade é um caçador de trolls, contratado pelo governo para controlar a população dessas criaturas. Durante todo o primeiro ato paira a dúvida se isso é verdade ou o caçador é um maluco e isso é eficiente para criar o suspense. Somado a esses pontos positivos podemos citar as situações de tensão e perigo criadas de forma competente e até os efeitos especiais, obviamente ajudados pelo formato, cuja fotografia simula um cinegrafista amador e nunca é clara o suficiente para vermos detalhes e defeitos.

Agora os problemas: o ritmo cai um pouco no segundo ato para melhorar novamente no terceiro e os realizadores caem na armadilha do found footage, com algumas cenas confusas em excesso (simulando o cinegrafista apavorado) além de imperdoáveis erros de lógica: há cortes na filmagem mas o som ambiente é contínuo, sem interrupções, o que é impossível - se alguém estivesse realmente filmando com apenas uma câmera ao realizar um corte o som também deveria ser interrompido. O visual dos trolls também poderia ser melhor trabalhado, já que no universo do filme eles são animais reais, conceito esse que não combina com a aparência cartunesca das criaturas.

O Caçador de Troll é divertido e merece crédito por sua originalidade ao tentar transformar um ser de fábulas em algo tangível. Talvez fosse melhor se não houvesse a obsessão por tornar tudo realista ao extremo e recorrer ao found footage. Afinal, é impossível querer ser muito fiel ao mundo real quando tratamos de criaturas que conseguem diferenciar o cheiro do sangue dos cristãos.

Nota: 3/5

24/05/2017

Dr. Fantástico (1964)

Dr. Strangelove or: How I Learned to Stop Worrying and Love the Bomb

Em plena guerra fria e menos de dois anos após a crise dos mísseis em Cuba, Dr. Fantástico reflete os temores de uma época, mas não só isso: a obra revela

o lado mais sombrio da natureza humana.

Dr. Fantástico é uma comédia de humor negro, mas os fatos que ela nos obriga a encarar faz dela na verdade uma comédia de humor angustiado. O General Jack D. Ripper (Sterling Hayden), um neurótico que acha que até a fluoretação da água faz parte do complô comunista, ordena um ataque nuclear não autorizado a URSS. Isso iniciaria uma guerra nuclear com grande potencial para acabar com toda a vida na terra. É assustador notar como todos os eventos são plausíveis e como as autoridades tratam de forma negligente a vida humana, discutindo a morte de 20 milhões de pessoas como algo aceitável.

Peter Sellers é um show a parte, interpretando três personagens, com destaque obviamente para o Dr. Fantástico. Alemão que migrou para os Estados Unidos após a Segunda Guerra Mundial, continua com uma porção nazista, representada pelo seu braço direito, o qual ele não consegue controlar e continua saudando o Führer. Isso também demonstra que toda administração política, seja americana ou não, mantém uma faceta nazista, sempre disposta a perseguir os seus próprios interesses e os da elite, sacrificando qualquer comportamento ético.

Finalmente Dr. Fantástico mostra a humanidade como nada mais do que uma espécie animal ligeiramente mais inteligente do que as outras. A

motivação final é apenas sobreviver e procriar e a alegria demonstrada pelos senhores da guerra ao acharem a solução para a sua própria sobrevivência é assustadora - como fanáticos muçulmanos, eles viveriam no paraíso dentro de minas subterrâneas, sem muito trabalho e com 10 mulheres cada um, a fim de repopular rapidamente o planeta.

Dr. Fantástico é muito engraçado e está na lista do American Film Institute dos 100 mais engraçados filmes americanos, na terceira posição. Mas o seu humor, que mostra aonde chegamos como espécie, provoca um riso desesperado.

Nota: 5/5

25/05/2017

Ela (2013)

Her

Em certo momento de Ela, é dito que "O passado é apenas uma estória que contamos para nós mesmos". A obra nos mostra que não só as nossas memórias são em grande parte produto de nossa imaginação como também nossos sentimentos.

O recém separado e solitário escritor Theodore (Joaquin Phoenix) descobre um novo produto, um OS (Operational System - Sistema Operacional) desenhado para satisfazer suas necessidades, como um assistente pessoal. O avançado sistema (voz de Scarlett Johansson), chamado de Samantha, aprende com o convívio e parece ter sentimentos. Uma afeição entre os dois, homem e software, se desenvolve e eles acabam namorando. Pode até parecer absurdo ao se ler, mas Ela é tão bem realizado que não só acreditamos em tudo isso como torcemos pelo casal. Palmas para Joaquin Phoenix e Scarlett Johansson que conseguem - ela só com a voz - dar uma dimensão humana ímpar aos dois personagens. É

impossível não sentir a angústia, solidão e medo de Theodore e a paixão adolescente de Samantha - afinal ela era um OS recém nascido - sentimentos esses que evoluirão para amor por parte de Theodore - quando ele aceita de fato a inusitada situação - e dúvida por parte de Samantha, por conta de seu amadurecimento.

O que está por trás dessa engenhosa peça cinematográfica é a constatação de que o amor não existe de fato, ele é uma criação das nossas mentes. Aqui vemos o amor idealizado e a projeção refletida no ser amado de forma literal e extrema, até colocando em dúvida a necessidade de relacionamentos reais - Theodore foi plenamente feliz convivendo apenas com uma voz, ou seja, ele com a sua projeção de namorada perfeita.

Duvidar dos sentimentos de Samantha ou classificá-los como algo menor pode ser perigoso: pode-se dizer que todos os seus atos eram apenas linhas de programação, mas e quanto a nós? Quanto do que fazemos não é programado, seja pelo DNA ou seja por comportamentos herdados de nossos ancestrais evolutivos? Isso sem contar com as convenções sociais e familiares - a forma como fomos criados - que exerce mais influência na maneira como somos e agimos do que gostamos de assumir. Por fim, pode-se dizer que em um relacionamento real temos a sensação de posse da pessoa amada. A palavra correta é essa, sensação, ou melhor, ilusão de posse. Porque

como acontece com os softwares, OSs inclusive, nós não temos a posse e sim a licença de uso. Com pessoas o mecanismo é semelhante e essa licença pode ser revogada a qualquer momento sem aviso prévio.

Nota: 5/5

26/05/2017

Virei um Gato (2016)

Nine Lives

Imagino como deve ter sido a reunião dos executivos do estúdio decidindo realizar Virei um Gato: vamos misturar Click com Garfield, juntar atores respeitados e teremos um ótimo filme que agradará toda a família. Talvez até tenha agradado a algumas famílias pouco exigentes, mas para todas as outras com QI médio acimas de 80, Virei um Gato é um desastre.

O tema é genérico, o CGI dos gatos é genérico, até os personagens são genéricos - reparem como o personagem Felix Perkins é idêntico a Morty de Click, os dois interpretados por Christopher Walken. Até quando é bem intencionado Virei um Gato erra: há uma falha de continuidade grotesca que acontece repetidamente com o gato, ora aparecendo de coleira rosa ora sem. É tão evidente que só pode ter sido proposital e acredito que o motivo seja diferenciar claramente quando o gato real está em cena (de coleira) de quando o seu dublê digital aparece na tela (sem coleira). A intenção é ótima pois mostra que o gato real não correu riscos e todas as cenas perigosas foram produzidas por computador, mas o efeito na tela é terrível e inútil, pois o gato digital é tão artificial em seus movimentos e expressões que a marca da coleira se torna redundante.

Os chamados filmes para toda a família normalmente não são obras-primas, mas mesmo eles merecem algum capricho. Virei um Gato é todo preguiçoso, do roteiro às interpretações passando pela direção e com ele não vale a pena perder nem uma fração sequer das nossas vidas, mesmo que elas fossem nove.

Nota: 1/5

27/05/2017

O Sol É Para Todos (1962)

To Kill a Mockingbird

Em 1962, os movimentos pelos direitos civis nos Estados Unidos estavam caminhando para o seu apogeu. Época perfeita para um filme como O Sol É Para Todos, que se tornou um clássico não só pela sua temática mas também pela sua qualidade, com destaque para a sua inteligente estrutura narrativa.

Atticus Finch (Gregory Peck) é o advogado de defesa de Tom Robinson (Brock Peters), homem negro acusado de estupro. Tudo se passa no sul dos Estados Unidos na década de 30, durante a grande depressão. A escolha da época é um grande acerto, pois é distante o suficiente para que enxerguemos tudo com uma certa reverência histórica ao mesmo tempo que incomoda o fato de que passados 30 anos de injustiças contra os negros as coisas mudaram muito pouco. Tudo é mostrado a partir do ponto de vista dos filhos de Atticus, Jem (Phillip Alford) e Scout (Mary Badham), o que se mostra como outra decisão inteligente do roteiro, afinal apenas crianças ainda não

contaminadas completamente por aquele ambiente é que poderiam ser isentas o suficiente para nos contar a estória. Outro detalhe, a menina Scout tem nome e costumes de certa forma andróginos, o que reforça a negação de qualquer preconceito, inclusive o sexismo. E o advogado Atticus é sempre tratado pelo seu nome inclusive pelos filhos, que não costumam o chamar de dad (papai). À primeira vista pode parecer um tratamento menos carinhoso mas ao olharmos cuidadosamente isso representa signos interessantes: o advogado Atticus era para aquele população, inclusive seus filhos, quase que uma entidade ou um super-herói e chamá-lo pelo seu nome próprio, a sua identificação exclusiva, era uma forma de carinho e respeito. Além disso, o termo "papai" foi banalizado e deixou de ser um nome afetivo para ser apenas uma convenção, tanto que a suposta vítima de estupro Mayella (Collin Wilcox Paxton) chama o seu alcoólatra, racista e violento progenitor Bob Ewell (James Anderson) de papai.

O tema principal de O Sol É Para Todos é a empatia e Atticus diz em um momento que ninguém pode compreender o outro se não enxergar as coisas desde o seu ponto de vista, se não entrar na pelo do outro e caminhar com ela. Para completar a lição dada pela obra temos o deficiente Boo Radley (Robert Duvall), imaginado como um monstro pelas crianças que nunca o tinham visto mas que se revela uma pessoa doce e heroica ao final. Assistir O Sol É Para Todos é

uma ótima alternativa para qualquer aula de ética, cidadania ou civilidade, com a vantagem de fazer rir e chorar como apenas um grande filme consegue fazer.

Nota: 5/5

28/05/2017

As Aventuras do Barão de Münchausen (1988)

The Adventures of Baron Munchausen

O Barão de Münchausen realmente existiu na Alemanha do século XVIII e suas estórias exageradas e fantasiosas renderam a ele a fama de maior mentiroso do mundo. As Aventuras do Barão de Münchausen é a segunda incursão ao cinema do personagem - a primeira foi em 1943 com Barão de Münchhausen de Josef von Báky - que fica bem a vontade junto à vasta imaginação visual do diretor

Terry Gilliam.

Os personagens e o desenho de produção são os destaques de As Aventuras do Barão de Münchausen. Já o ritmo é frouxo em alguns momentos e o filme funcionaria melhor se fosse mais curto - mesmo sequências fantasiosas repletas de ideias interessantes acabam parecendo longas demais, como por exemplo a aventura na Lua.

Escondido debaixo desse visual colorido com lógica de desenho animado está um conceito dos mais interessantes: o quanto o imaginário é tão ou mais importante do que o real. A realidade é finita e muitas vezes incerta, dependendo da interpretação de cada um. Já a fantasia invade o subconsciente coletivo e molda todo o nosso pensamento e nossa existência. Os mitos são muito mais poderosos do que as pessoas reais, talvez porque sejam idealizados e dessa forma estejam acima de nós, representando nossos medos e desejos mas mantendo uma certa distância.

Ao final, O Barão pode ser comparado a um santo padroeiro, um São Jorge defendendo os oprimidos sobre o seu cavalo - como se invocado por uma prece, ele aparece em um momento de adversidade para desaparecer quando tudo está resolvido. Da mesma forma que o sentimento religioso, a crença na fantasia representada por Münchausen é tão poderosa que acaba tornando-se real: enquanto a menina Sally (Sarah Polley) acredita no Barão, a morte - ou o

esquecimento - nunca consegue alcançá-lo. A fantasia das suas aventuras transmite a população a ideia de que tudo é possível, desde voar em uma bala de canhão até superar a opressão dos tiranos.

Nota: 3/5

29/05/2017

THX 1138 (1971)

THX 1138

Primeiro longa metragem de George Lucas (sem contar o documentário The Making of 'The Rain People' de 1969), THX 1138 é claramente influenciado por 1984 de George Orwell. Isso poderia ser bom se os temas de 1984 fossem aprofundados a partir da visão da década de 70, mas isso não acontece e THX 1138 acaba sendo superficial e enfadonho.

Em uma sociedade distópica onde as pessoas são

controladas pelo Estado de forma absoluta, o simples ato de se recusar a tomar uma droga ou manter relação sexual não autorizada é motivo para detenção, julgamento e condenação. Assim é que a estória de THX 1138 começa, quando THX (Robert Duvall) comete os crimes citados anteriormente e ele passa a ser perseguido pelas autoridades. É fácil compreender as decisões da produção, utilizando apenas cores monocromáticas (brancos e beges) e um ritmo lentíssimo para demonstrar a vida sem cores e monótona daquela sociedade. O que é imperdoável é a ausência de acontecimentos, com cenas longuíssimas que não movem a estória e nem aprofundam os seus temas.

Se por um lado THX 1138 pode ter funcionado como uma espécie de treinamento para George Lucas, por outro passa a sensação de desperdício: levar os assustadores conceitos de 1984 para a visão de sociedade e futuro da década de 70 poderia ter resultado em uma obra muito melhor nas mãos de um diretor mais experiente. No final das contas, fica a sensação de que THX 1138 nada mais é um 1984 infantilizado, feito por e para crianças.

Nota: 2/5

30/05/2017

Olhos Negros (1987)

Oci ciornie

Olhos Negros é falado na maior parte do tempo em italiano e tem como protagonista Marcello Mastroianni, porém o seu diretor, Nikita Mikhalkov, é russo. Essa troca de olhares e culturas se traduz em uma comédia com toques melancólicos e belíssimos momentos cinematográficos.

No começo do século XX, Romano (Marcello Mastroianni) está bebendo a bordo de um navio e começa a conversar com um desconhecido, para quem conta a estória de sua vida. Quase todo o filme se passa em flashback do ponto de vista de Romano, portanto os fatos podem ter sido exagerados ou até inventados, mas todos os acontecimentos são bastante plausíveis e condizentes com a personalidade de Romano. Há excessos no comportamento tanto dos personagens italianos quanto dos russos e a mise-en-scène tem como objetivo mostrar como os italianos são enxergados pelos russos e vice-versa: os italianos são passionais, exagerados, malandros

beirando o mau-caratismo enquanto os russos são mais ingênuos e burocráticos. Temos também momentos e planos belíssimos, como quando Romano entra na banheira de lama terapêutica para resgatar um chapéu ou a neblina durante o seu retorno da Rússia.

Olhos Negros é um filme delicioso, equilibrando muito bem romance e comédia e ainda tem um final inesperado que modifica o nosso entendimento sobre o destino dos personagens. Mesmo tendo um diretor russo mantém a tradição italiana de nos fazer rir, mas sem desfazer o nó na garganta.

Nota: 4/5

31/05/2017

Capricórnio Um (1977)

Capricorn One

Muitas pessoas acreditam que o homem nunca chegou à Lua e existem livros e sites dedicados exclusivamente ao assunto, como por exemplo o site brasileiro A Fraude do Século. Partindo dessa teoria conspiratória, Capricórnio Um conta a estória da missão até Marte que, fadada ao fracasso por problemas técnicos, é falsificada pelos seus gestores da NASA.

Não há como negar a força de uma estória que envolve conspiração governamental, mas Capricórnio Um parece se esforçar para desperdiçar todo o potencial de sua premissa. Os atos do filme parecem mal distribuídos: na primeira parte, com os astronautas isolados simulando estar em viagem à Marte, tudo parece apressado e quase nada é explorado de forma devida. Os personagens, no caso dos astronautas, não são desenvolvidos de forma satisfatória e é difícil nos importarmos com o destino deles; em outros casos, como o congressista Hollis

Peaker (David Huddleston), o seu protagonismo sugerido no início da projeção logo é esquecido e o personagem desaparece. Há também problemas ao tentar transmitir aos espectadores a sensação de passagem do tempo, principalmente na parte final do filme, quando precisamos fazer contas para compreender quantos dias se passaram a partir de um determinado evento.

Capricórnio Um serve como passatempo mais pela curiosidade mórbida que todos sentimos em conhecer os podres dos governos de que como obra cinematográfica. Ao seu término, a única coisa que fica na memória é o bela tema musical de Jerry Goldsmith.

Nota: 2/5

01/06/2017

Sherlock Jr. (1924)

Sherlock Jr.

Sherlock Jr. (também conhecido no Brasil como Bancando o Águia) é de 1924, cinema mudo, e mesmo assim muitos de seus temas são modernos. Vemos sua influência de Woody Allen a Monty Python, com seu tom surreal, metalinguagem e lógica de desenho animado.

Um jovem projecionista (Buster Keaton) sonha em ser detetive e após ser enganado e acusado de roubo acaba adormecendo desgostoso na cabine de projeção. Então, da mesma forma que em A Rosa Púrpura do Cairo (só que 60 anos antes!), ele sonha estar dentro do filme e se torna Sherlock Jr., o maior detetive do mundo. A partir desse momento o ritmo se torna alucinante e durante aproximadamente 20 minutos (mais ou menos metade do filme, que é relativamente curto, com apenas 45 minutos de duração) a ação e as gags não param, numa avalanche criativa e energética. Cada cena causa uma surpresa, seja pela solução inusitada seja pela quebra de

expectativa, numa longa sequência de pista/recompensa que leva a audiência ao êxtase. É interessante observar como Buster Keaton mantinha sempre na sua face a mesma expressão neutra, não importa qual fosse a situação. Essa técnica, além de potencializar o humor por contraste, permite que projetemos na sua expressão "vazia" os nossos próprios sentimentos.

Sherlock Jr. e seu realizador Buster Keaton são seminais. São incontáveis os reflexos de sua obra no cinema moderno e ele permanece atual até hoje - Jackie Chan, sua encarnação contemporânea está aí para comprovar isso. Sherlock Jr., que deve ser visto por todos, os que gostam ou não de cinema, está na lista dos 100 mais engraçados filmes americanos do American Film Institute na posição 62.

Nota: 5/5

02/06/2017

Ghoul (2015)

Ghoul

Mais um filme que, embora não seja exatamente um found footage, têm todas as características desse subgênero, com personagens interpretando cinegrafistas amadores que não largam a câmera nem mesmo sendo esfaqueados ou mutilados. Preguiçoso e sem nenhuma criatividade, Ghoul tem até uma boa premissa, mas ela é anulada frente a banalidade dessa produção dispensável.

Três jovens cineastas norte americanos vão a Ucrânia realizar um documentário sobre canibalismo. Eventos sobrenaturais começam a acontecer, envolvendo o espírito de Andrei Chikatilo, um assassino em série real que foi executado por seus crimes em 1994 na Rússia. O argumento é bom e envolve um criminoso real, o que poderia dar mais profundidade a estória, mas não é isso o que acontece. A inteligência dos espectadores é ofendida cena após cena, com os personagens agindo de forma inacreditável até para um filme que trata do sobrenatural. O que nos resta é

torcer com todas as nossas forças para que os desagradáveis protagonistas sejam logo mortos pelo espírito de Chikatilo.

O found footage acabou se tornando uma boa muleta para cineastas pouco talentosos: dispensa decupagem, a tensão é criada facilmente pela permanente câmera subjetiva e qualquer necessidade de um roteiro lógico é substituída pela necessidade de haver sempre um personagem filmando. Perto do final do filme, depois de viver eventos sobrenaturais inacreditáveis, determinada personagem (segurando uma câmera, é claro) diz para outra: "O que você está me contando não faz o menor sentido". Um filme que traz essa frase nessa altura do desenvolvimento da personagem em uma estória de demônios canibais é o que não faz o menor sentido.

Nota: 1/5

03/06/2017

Central do Brasil (1998)

Central do Brasil

Central do Brasil é um ótimo filme, não há dúvida quanto a isso. Mas também não há como negar a forma maniqueísta como ele, fortemente influenciado pelo neorrealismo italiano, mostra apenas um lado triste e decadente do Brasil, de uma forma tão acentuada que a obra não parece ser de 1998 e sim da década de 60 ou 70.

Fernanda Montenegro é Dora, uma professora aposentada que complementa sua renda escrevendo cartas para pessoas analfabetas na Estação Central do Brasil. É interessante notar que Dora não é uma pessoa nobre, ela é inescrupulosa em uma bem-vinda quebra de paradigma no que concerne à representação dos professores no imaginário popular. Inicialmente ela quer apenas ganhar dinheiro com o garoto Josué (Vinícius de Oliveira), que perdera a mãe e está vagando na estação. Porém, ao resolver ajudar o menino, Dora vai aos poucos recuperando a humanidade perdida em algum lugar dentro dela e ao

final do filme não temos certeza de quem resgatou quem. Não é preciso comentar a interpretação de Fernanda Montenegro, absoluta, nos provocando ira e pena em uma mesma expressão facial. A obra é eficiente em humanizar a personagem, cheia de falhas e qualidades como qualquer um de nós e por fim reconhecendo os seus erros e até mesmo recuperando lembranças doces do seu passado que estavam escondidas em algum lugar da sua memória. A ânsia da direção em emocionar incomoda em alguns momentos, principalmente a música opressiva marcando em demasia determinadas cenas.

Central do Brasil emociona não só pela jornada de Dora rumo a redenção mas também pelas pessoas simples que solicitam as cartas, expondo suas intimidades para um desconhecido buscando algum conforto ao compartilhar suas estórias, como em uma sessão de análise. É verdade que falta sutileza e há uma certa manipulação da plateia mas isso não tira o brilho do filme, afinal manipular os sentimentos da audiência é um dos pilares da arte cinematográfica.

Nota: 4/5

04/06/2017

Alice Através do Espelho (2016)

Alice Through the Looking Glass

Tudo em Alice Através do Espelho é tão óbvio que é possível predizer com precisão o que os personagens dirão em vários momentos do filme. Só se salva a boa direção de arte - quase que totalmente reaproveitada de Alice no País das Maravilhas - nessa obra desnecessária.

Se o primeiro Alice já não era grande coisa, o que esperar da sua continuação? Exatamente o que vemos em Alice Através do Espelho: uma avalanche de cenas de ação e movimento desconexas que anestesiam a audiência para que não se preste atenção na estória ou nos diálogos. Até mesmo as imagens geradas por computador acabam enjoando depois de algum tempo, além de só funcionarem de forma convincente no mundo mágico das maravilhas - as cenas com navios no mundo real do início do filme são extremamente artificiais. Os obstáculos

enfrentados por Alice são nitidamente produzidos de forma desonesta, apenas para se ganhar alguns minutos de projeção, já que ela os ultrapassa sempre de forma rápida e fácil. Até mesmo o previsível final feliz fica em suspenso por alguns segundos, criando um suspense artificial e revelando a falta de talento dos realizadores.

O raciocínio é simples: gastou-se muito dinheiro no desenho e arte do mundo fantástico de Alice então é de bom tom aproveitá-lo o quanto possível. A estória e o roteiro pouco importam se algumas imagens bonitas forem produzidas, afinal o custo de produção destas já foi amortizado pelo primeiro filme. Sorte que o público não caiu na armadilha (não dessa vez) e Alice Através do Espelho nem sequer recuperou o seu custo total, o que vai nos poupar de mais Alice por pelo menos alguns anos, até o próximo reboot.

Nota: 2/5

05/06/2017

Através da Sombra (2015)

Através da Sombra

O cinema brasileiro não tem a tradição de realizar thrillers sobrenaturais e o mais próximo que chegamos disso é com Zé do Caixão nas décadas de 60 e 70. Através da Sombra chama a atenção pelo fato de explorar esse gênero e entrega um resultado razoável.

A professora Laura (Virginia Cavendish) é contratada para ser a tutora de um casal de irmãos em uma fazenda, mas logo percebe que há algo estranho com o lugar e com as crianças. As revelações acontecem gradualmente, sem sobressaltos e sem expediente fáceis de sustos (gatos correndo ou sons altos); por outro lado o ritmo começa lento, o que não é um problema, mas ele não acompanha o aumento da tensão à medida em que Laura vai descobrindo a verdade e isso é um problema, pois acabamos sentindo pouco o impacto do que está acontecendo. Esse tom único prejudica o filme que, apesar de bem realizado e com boas interpretações, acaba não

provocando emoção o que é terrível para um thriller.

Através da Sombra é simples e bem produzido e sua estória, ainda que longe de ser original, é bem amarrada e prende a atenção. Talvez o excesso de cuidado dos realizadores para não cair nas armadilhas comuns ao gênero horror tenham tornado a obra morna demais.

Nota: 3/5

06/06/2017

Já Não Me Sinto Em Casa Nesse Mundo (2017)

I Don't Feel at Home in This World Anymore

Como se fosse uma versão feminina de Um Dia de Fúria, Já Não Me Sinto Em Casa Nesse Mundo inicia

de forma ácida, ilustrando o mundo em que vivemos como um lugar sem futuro e justificando o seu longo título. A partir do seu segundo ato, o tom vai mudando e adotando cada vez mais o gore e o humor negro e embora isso não arruíne a obra acaba sacrificando a sua coesão e qualidade geral.

A auxiliar de enfermagem Ruth (Melanie Lynskey) está, conforme explica o título do filme, desconfortável com o que nos tornamos como sociedade. O excesso de individualismo, a falta de atenção aos detalhes que importam e a total falta de empatia deprimem Ruth e é fácil nos projetarmos na personagem. Após ter a sua casa roubada, ela parte em uma cruzada para fazer justiça e é aí que os problemas com o filme começam. O que parecia ser uma jornada intimista, explorando a dificuldade de se viver em sociedade e o quanto cada um pode suportar, torna-se um mix de comédia de humor negro com filme policial. O comportamento de Ruth é um tanto quanto inverossímil, mesmo que a obra tente demonstrar com isso a sua mudança de comportamento; além disso, detalhes práticos são esquecidos como por exemplo o emprego de Ruth, que é ignorado durante toda a sua aventura.

Desenvolver um roteiro a partir de um bom argumento não é fácil e Já Não Me Sinto Em Casa Nesse Mundo é um bom exemplo disso. Ele mostra também que não é fácil evitar os clichês sem tornar-se

tolo ou irreal em excesso. Mas prefiro um filme que peque pela tentativa de ser diferente do que os que afundam por serem genéricos.

Nota: 3/5

07/06/2017

O Fantástico Sr. Raposo (2009)

Fantastic Mr. Fox

O Fantástico Sr. Raposo é uma animação stop motion com direção de arte incrível, com aparência de um livro infantil - é baseado na obra de Roald Dahl - e várias cenas simulando o 2D das páginas de papel. Conta ainda com o talento de astros como George Clooney, Meryl Streep, Bill Murray e Willem Dafoe entre outros, dando voz aos personagens.

O Sr. Raposo (George Clooney) abandona sua vida de aventuras - ou crimes - para viver calmamente ao lado de sua esposa (Meryl Streep) grávida. Mas, como ensinado na fábula O Escorpião e o Sapo, não podemos lutar contra a nossa natureza e o Sr. Raposo volta a praticar crimes, desencadeando uma série de eventos que afetará a vida de todos naquela sociedade de animais antropomorfizados. O ritmo da obra é impecável e todas as cenas apresentam eventos que movem o filme para frente. O desenho dos personagens causa certa estranheza inicialmente, mas isso logo é superado pelo carisma dos mesmos, tanto pelo seu visual e animação como pela interpretação dos dubladores. Há signos interessantes: além da já citada impossibilidade de negação da própria natureza, o Sr. Raposo nitidamente está na crise da meia idade, os animais podem ser vistos como a população explorada vivendo das migalhas da elite - os fazendeiros - e ainda temos a projeção da humanidade nos bichos, que apesar da aparência civilizada são selvagens no seu interior.

O Fantástico Sr. Raposo mistura muito bem vários elementos: tem um pouco de drama, aventura, comédia, utiliza elementos dos chamados heist films (filmes de golpe) - este último acentuado pela presença de George Clooney, da refilmagem de Onze Homens e um Segredo. Para as crianças (cito os pequenos por conta do rótulo que infelizmente colam nas animações) sobra o visual e a aventura, para os

adultos é um ótimo filme com personagens tão verossímeis quanto quaisquer outros feitos de carne e osso.

Nota: 4/5

08/06/2017

Sob Pressão (2016)

Sob Pressão

A tensão e as dificuldades vividas pelos profissionais da saúde em um hospital público sucateado na periferia do Rio de Janeiro são muito bem retratadas em Sob Pressão. A obra consegue transmitir a pressão à qual os médicos são submetidos, enfrentando bandidos, policiais e a total falta de recursos.

No início, Sob Pressão parece um episódio do seriado da década de 90 Plantão Médico; logo essa impressão desaparece e percebemos que os problemas enfrentados pelos médicos brasileiros, trabalhando próximos a uma comunidade carioca dominada pelo tráfico, são infinitamente maiores do que os

enfrentados por George Clooney e sua equipe. Equipamentos que não funcionam, falta de sangue, médicos atuando constantemente dopados para suportar a carga de trabalho e a sempre presente necessidade de escolher a quem salvar. O filme mostra que o hospital está constantemente sob o fogo cruzado da luta entre a policia e os traficantes, tanto literal quanto figurativamente. Literal pela violência que invade o hospital e figurativa quando é preciso escolher quem salvar, o bandido ou o policial. Sob Pressão é relativamente curto, o que é um acerto, pois dessa forma consegue manter a tensão o tempo todo e não dá espaço para a plateia respirar, com novos problemas e obstáculos surgindo a cada instante. Há um tropeço ou outro, como o desnecessário envolvimento amoroso de um médico já perto do final do filme ou a revelação de um fato do passado de um personagem feita de forma artificial e no tempo errado.

Sob Pressão impressiona pela realidade que ele representa, mostrada de forma visceral e não da forma fria e burocrática utilizada pela imprensa. A sua cena final, semelhante a de abertura, além de elegante esteticamente mostra que toda aquela agonia foi apenas um dia de tantos outros e que não parece haver luz no fim do túnel.

Nota: 3/5

09/06/2017
Jackie (2016)
Jackie

Jackie tenta humanizar a ex-primeira dama norte americana Jacqueline Kennedy, mas consegue apenas mostrá-la como uma pessoa alienada, fútil e apegada ao poder, não fazendo jus a real figura histórica de Jackie.

Como obra cinematográfica, Jackie é muito bem produzido e sua recriação de época é impecável. Ficamos envolvidos pela época que se passa o longa - 1963 - durante o período do atentado contra o presidente Kennedy. Infelizmente esse é o único ponto positivo da obra e até a festejada interpretação de Natalie Portman como Jackie soa mais como uma imitação do que como um mergulho na personagem. O roteiro é preguiçoso, utilizando a desgastada técnica do flashback relatado pela protagonista para selecionar o que quer ser mostrado ao mesmo tempo que se permite imprecisões, pois o que vemos são as lembranças de Jackie. Jacqueline do filme é unidimensional, sem personalidade, aparentemente

vivendo em função do presidente, ignorando qualquer falha pessoal ou política de John Kennedy e elevando-o quase que ao status de um santo. O carisma pessoal e mesmo as habilidades da personagem histórica real são ignorados e ela é reduzida a uma mulher infantilizada e mimada.

Biografias são sempre complicadas, mesmo as focadas em um período de tempo curto e determinado como Jackie. Corre-se sempre o risco de tratar o personagem objeto ou de forma muito glorificada, transformando-o em um super humano, ou humanizá-lo de forma tão extrema que ele se torna uma caricatura de uma pessoa, como em Jackie. Talvez o principal objetivo do filme tenha sido chamar a atenção para as premiações, como o Oscar, focando na interpretação de Natalie Portman. Ela foi indicada ao Oscar de melhor atriz, mas não ganhou.

Nota: 2/5

10/06/2017

Contágio Letal (2013)

Contracted

É difícil definir Contágio Letal: é um horror sobrenatural, é um filme sobre uma epidemia, é um drama ou mesmo mais um filme de zumbis? A dificuldade em enquadrá-lo em um gênero, o que pode ser um elogio para algumas obras, apenas demonstra o quão perdidos estão os realizadores de Contágio Letal.

Samantha (Najarra Townsend) está enfrentando dificuldades em seu relacionamento com Nikki (Katie Stegeman) e acaba sendo estuprada em uma festa. A partir daí, começa a desenvolver uma estranha doença transmitida sexualmente e sua vida começa a ruir. Há um signo interessante, associando as flores - órgãos sexuais dos vegetais - com o estado de saúde de Samantha. Mas não sobra muito mais além disso: o casting (escolha dos atores para os personagens) é equivocado e todos parecem velhos demais para suas personalidades e atitudes, há estereótipos e símbolos tão explícitos que se tornam até constrangedores,

como a tatuagem na mão de Nikki com a palavra rebel - rebelde - ou o plano em que a conservadora mãe de Samantha aparece enquadrada "encaixada" debaixo de uma cruz. Vale também mencionar o moralismo implícito, que passa a mensagem de que meninas que não se comportam vão acabar se dando mal.

Não sei se Contágio Letal quis fazer um paralelo com a AIDS ou com a devastação causada pelo consumo de algumas drogas, como o crack. Qualquer que tenha sido a intenção, o objetivo não foi atingido e Contágio Letal não funciona nem como veículo para alguma mensagem nem como diversão descompromissada.

Nota: 2/5

11/06/2017

Cliente Morto Não Paga (1982)

Dead Men Don't Wear Plaid

Cliente Morto Não Paga parte de uma ideia genial: criar uma estória utilizando cenas "coladas" de filmes policiais e noir da década de 40. O resultado é um delicioso passeio por filmes como Interlúdio, de Alfred Hitchcock, e Fúria Sanguinária, de Raoul Walsh, entre outros.

Steve Martin é o detetive Rigby Reardon, contratado por Juliet Forrest (Rachel Ward) para investigar o suposto assassinato de seu pai. A investigação se inicia e uma complexa trama se desenha, às vezes sem fazer muito sentido, é verdade, mas isso é justificável pela necessidade de se homenagear o maior número de filmes clássicos possível. Steve Martin está na sua melhor forma, com inspiradas piadas verbais, gags e muito humor nonsense. Destaca-se o cuidado do desenho de produção e decupagem para que as cenas originais se encaixem de forma perfeita com as cenas

dos filmes homenageados - sem isso toda a ilusão seria quebrada e o filme não funcionaria.

Cliente Morto Não Paga é engraçado e extremamente original, além de proporcionar o prazer de podermos adivinhar qual é o filme homenageado em determinada cena e relembrá-lo - ótimo para assistir na companhia de amigos cinéfilos. O roteiro poderia ter sido melhor trabalhado para que as cenas antigas ajudassem a contar a estória de forma mais orgânica, mas isso não tira o brilho da obra e toda a sua criatividade e trabalho de pesquisa, reacendendo o interesse por grandes filmes do passado.

Nota: 4/5

12/06/2017

Chatô, O Rei do Brasil (2015)

Chatô, O Rei do Brasil

A produção de Chatô, O Rei do Brasil começou em 1995 e foi interrompida por conta de suspeitas de mau uso do dinheiro público arrecadado para a obra pelo seu produtor e diretor Guilherme Fontes. Lançado 20 anos depois é portanto surpreendente que, com tantos percalços pelo caminho, o resultado final se traduza em um bom filme.

É fácil notar em Chatô inspirações de Orson Welles (Cidadão Kane é óbvia), Fellini e até mesmo David Lynch. A estória do Rei do Brasil é contada a partir de um julgamento televisionado que acontece na imaginação de Chatô, em coma em um hospital. Passagens de sua vida surgem na tela, desde a infância pobre ao conturbado relacionamento com o Presidente Vargas, tudo mostrado de forma exagerada. Essa abordagem é inteligente já que é muito comum em personagens históricos folclóricos como Chatô a confusão entre o real e o imaginado, entre o fato e a lenda. Há pequenos problemas, afinal

seria impossível para o filme passar incólume pelos conturbados anos de produção, como os efeitos especiais ridículos até para a década de 90, defeito agravado pelo fato das cenas prejudicadas, como a do avião, não terem grande importância para contar a estória e poderiam ter sido excluídas na montagem. Outros detalhes da recriação histórica de época também falharam, muito possivelmente pela má administração dos recursos financeiros da produção.

O que fica bem claro em Chatô é o caráter do seu protagonista: empresário, empreendedor e jornalista nas horas vagas e gângster, chantagista e lobista profissional. Todas as aparentes benesses de Chateaubriand como a abertura da TV Tupi ou a fundação do MASP tinham como foco principal a busca por mais poder e dinheiro. Como um mafioso, ele ameaçava políticos e empresários inicialmente com seus jornais e força político-econômica e no caso de não atingir seu objetivo partia para a violência. Para os que acham que a corrupção e a promiscuidade entre a elite e governantes é algo recente, Chatô é obrigatório e batizar uma pessoa como Assis Chateaubriand com a alcunha de Rei do Brasil apenas demonstra a falta de caráter do nosso país.

Nota: 3/5

13/06/2017

Regressão (2015)

Regression

Regressão é um horror psicológico que não cede à tentação de buscar cômodas explicações sobrenaturais, mas induz o público a acreditar no extraordinário com subterfúgios pouco honestos.

Angela Gray (Emma Watson) acusa o pai de cometer abusos físicos e a polícia é acionada. Uma trama complicada se desenrola, envolvendo uma suposta seita satânica constituída por vários membros da pequena comunidade. Enquanto acerta em manter o interesse e o suspense na maior parte do tempo, erra ao enganar o público em demasia com alucinações que levam a conclusão de que há a ação de entidades fantásticas. É plausível aceitar a perturbação mental de membros da família de Angela mas a manipulação fica evidente quando os distúrbios passam a atingir o policial Bruce (Ethan Hawke). Ao final é explicado - e é uma verdade científica - que as regressões, mesmo quando feitas por profissionais da psicologia, podem criar memórias falsas nos pacientes mas o que

acontece com Bruce, que não passa por nenhuma sessão de regressão durante o filme, é nitidamente feito apenas para criar pistas falsas e aumentar a duração do filme.

Regressão começa muito bem e acaba perdendo-se na sua ânsia de surpreender. Se observarmos com cuidado, a obra começa a cair depois da cena utilizando o clichê de susto do gato - se uma obra contemporânea ainda usa esse recurso é porque as ideias estão esgotadas.

Nota: 3/5

14/06/2017

Vício Inerente (2014)

Inherent Vice

A trama é mais confusa do que deveria e em alguns momentos não entendemos exatamente o que está

acontecendo, mas o que fascina em Vício Inerente são os personagens e a atmosfera, emulando o clima dos anos 70 nos Estados Unidos.

Pode-se pensar em Vício Inerente como um noir passado em 1970 regado a drogas, com os detetives, policiais, gangsters e femme fatales tão comuns ao gênero. Por trás da complexa investigação comandada por Larry 'Doc' Sportello (Joaquin Phoenix) estão signos que revelam o sentimento da nação americana em uma época conturbada e cheia de transformações: a luta pelos direitos civis, a guerra do Vietnã, os movimentos de contracultura colocando as gerações em choque frontal. O filme nos leva a acreditar que para suportar toda a efervescência dessa panela de pressão, só estando constantemente entorpecido pelas drogas como o protagonista Doc. A obra mostra muito bem o desconforto da sociedade para lidar com os novos tempos, que por um lado brindam as pessoas com mais liberdade e tolerância e por outro revelam as mazelas de um estado poderoso em excesso, paranoico, vigiando e controlando tudo e todos. Nota-se a desconforto dos personagens com suas próprias vidas e o quanto eles desejam e projetam ser outras pessoas, como Doc que inveja, no bom sentido, o amor da família de Coy (Owen Wilson) e o policial 'Bigfoot' Bjornsen (Josh Brolin) que apesar de aparentemente desprezar a vida hippie de Doc na verdade a deseja.

Finalmente temos o estranho nome da obra, Vício Inerente, que no original em inglês (Inherent Vice) é um termo usado no seguro náutico que define defeitos ou problemas ocultos que podem causar deterioração ou sérios danos à embarcação e por não terem sidos detectados ou avisados não serão cobertos pela seguradora. Esse termo é perfeito para a época e o vício inerente pode ser o presidente Nixon, o racismo ou a intolerância generalizada na sociedade americana, a guerra fria, o flerte do governo com um estado absolutista ou até mesmo os movimentos de contracultura, que nunca foram bem vistos por todos. Se prestarmos muito atenção a narrativa investigativa, Vício Inerente acaba tornando-se confuso em excesso e até deixando de fazer sentido em alguns momentos; ao focarmos nos signos que seus personagens e sua trama representam, Vício Inerente se torna uma viagem divertida e a fotografia de uma época.

Nota: 4/5

15/06/2017

Um Retrato de Mulher (1944)

The Woman in the Window

Ao fim de Um Retrato de Mulher tive sentimentos ambíguos: da mesma forma que sua conclusão amarra as pontas e faz com que o filme tenha sentido, ela soa como trapaça e sentimos que fomos feitos de bobos por quase 2 horas.

Para falar de Um Retrato de Mulher é necessário falar sobre seu final e portanto quem não assistiu ao filme e não quer saber de uma revelação fundamental para a estória, por favor pare de ler aqui.

O Professor Richard Wanley (Edward G. Robinson) está admirando um retrato pintado de uma bela moça em uma loja quando ela, como por magia, aparece por detrás dele, alegando ter posado para a pintura e que gosta de ver a reação das pessoas ao visualizar o quadro. Eles flertam e acabam na casa da moça, Alice Reed (Joan Bennett), mas um amante aparece, ele agride e luta com o professor que para se defender mata o homem com uma tesoura. A partir daí o prof. Wanley e Alice se livram do corpo e passam a ter de

escapar da investigação da polícia e outros problemas que surgem na trama. Tudo o que se passa na estória é antecipado de alguma forma: Wanley estava, no início do filme, dando uma aula sobre os tipos de assassinato e como o motivado pela legítima defesa era diferente; ele também conversava com amigos sobre a meia idade e a luta interna entre o desejo de uma aventura e o medo de correr o risco da empreitada. Todos os fatos se desenrolam com coincidências demais, como se criados pela mente de alguém, como se fosse um sonho... E aí que chegamos ao final, que dá coesão a estória ao mesmo tempo que frustra a audiência: toda a aventura do professor foi um sonho! A mulher, Alice, nunca existiu fora do quadro e nem houve assassinato.

Utilizar o sonho como final de uma estória não parece justo, afinal é como se todo o esforço emocional e intelectual que fizemos para acompanhar a estória e seus personagens foi em vão. No caso de Um Retrato de Mulher, parece-me que o diretor Fritz Lang brincou não só com a audiência mas com o próprio cinema. As coincidências improváveis e pequenos erros, como a falta de furos no paletó do homem assassinado ou os seus olhos ora abertos ora fechados, acabam passando despercebidos porque as plateias foram condicionadas com as convenções da linguagem cinematográfica. Um Retrato de Mulher explicita o caráter onírico do cinema e ficamos bravos não porque nos sentimos enganados mas porque

fomos despertados desse sonho.

Nota: 4/5

16/06/2017
Águas Turbulentas (2008)
DeUsynlige

O responsável por um crime hediondo tem direito a uma segunda chance? Esse é um dos questionamentos de Águas Turbulentas.

Jan Thomas (Pål Sverre Hagen), após cumprir pena pelo assassinato de uma criança quando ainda era um adolescente, sai da cadeia e passa a trabalhar como organista em uma igreja. O estigma do seu passado vai persegui-lo, apesar de suas alegações que a morte da criança, chamada Isak (Jon Vågenes Eriksen), foi um acidente. Os atos de Thomas atingiram, obviamente, a mãe de Isak e o confronto entre eles acaba se tornando inevitável. A obra acerta ao humanizar Jan, mostrando que apesar de ter

cumprido a sua pena ele nunca se perdoou, como bem demonstra o ferimento em sua mão que nunca se cura e as bandagens com que aperta os dedos, como um cilício. É utilizado um pequeno truque aqui: é mostrado claramente para o público que a morte da criança foi realmente um acidente, afinal seria impossível convencer a audiência a ter empatia com Jan se ele realmente tivesse assassinado uma criança. É interessante notar a presença da religião e não e coincidência que Jan vá trabalhar em uma igreja - inconscientemente ele buscava a redenção e a fé é um caminho buscado por muitos para o perdão. O seu relacionamento com a pastora Anna (Ellen Dorrit Petersen) traz uma sutil crítica ao dogma de que deus é responsável por tudo, até pelas maldades do mundo, ao demonstrar que as crueldades só são consideradas pelas pessoas como um plano de deus quando estão distantes e não as envolvem diretamente.

Para alguns crimes, nenhuma punição parece ser suficiente. Mesmo porque o castigo apenas satisfaz um justificável desejo de vingança, afinal a vítima do crime nunca retornará. Águas Turbulentas ao mostrar os dois lados, da vítima e do agressor, mostra que no final das contas todos são punidos e o único caminho para seguir em frente é o perdão.

Nota: 4/5

17/06/2017
Adaptação (2002)
Adaptation.

Pode-se até não gostar dos roteiros de Charlie Kaufman, dizer que eles sempre tratam dos mesmos temas, mas é impossível negar a criatividade de sua escrita e como ele evita a todo o custo os clichês e a previsibilidade.

Em Adaptação há ecos de 8½ de Fellini, mas só na ideia básica: o roteirista - em 8½ era um diretor - Charlie Kaufman (Nicolas Cage) com bloqueio criativo não consegue adaptar o livro The Orchid Thief e passa então a escrever sobre si mesmo e sua dificuldade. O real e o imaginário se confundem, já que o livro e sua escritora Susan Orlean (no filme interpretada por Meryl Streep) são reais, assim como o roteirista Charlie Kaufman. Já seu irmão Donald Kaufman (Nicolas Cage) é um personagem totalmente ficcional, ao menos fisicamente, pois ele representa tanto características que Charlie gostaria de ter como outras que ele reprime. Adaptação critica abertamente a indústria do cinema e em especial os

manuais de roteiro, largamente utilizados em Hollywood para garantir que os filmes sejam um sucesso de público em detrimento da criatividade - Donald escreve um roteiro medíocre e o vende por uma fortuna, já que os executivos do cinema enxergam naquele texto cheio de fórmulas testadas algo confortável o suficiente para a audiência, de forma que provavelmente será um sucesso. Kaufman revisita o que talvez seja o seu tema predileto, o desconforto que sentimos com o que somos, o desejo e o medo de mudar. Há também uma bela metáfora envolvendo a orquídea fantasma, inalcançável como os objetos de desejo que só existem em nossa idealização e quando alcançada se mostra o que é na realidade, apenas uma flor em um pântano.

Adaptação causa estranheza em seu ato final, que parece não combinar com o resto do filme. Pode até ter sido uma piada voluntária, já que em certo momento é dito que os filmes são lembrados sempre pela sua parte final, não importando o que tenha acontecido antes. Voluntário ou não, o clima de aventura soa artificial dentro de uma obra tão pessoal, mas não há como negar que serviu para desmentir essa suposta regra e desmontar mais um tolo paradigma de Hollywood.

Nota: 4/5

18/06/2017
Parente É Serpente (1992)
Parenti serpenti

O amor e o carinho parecem transbordar no Natal da típica família italiana da matriarca Trieste (Pia Velsi) e do patriarca Saverio (Paolo Panelli). Só que essa felicidade não resiste ao pedido de Trieste para morar com um dos filhos por conta da idade avançada do casal, desnudando toda a hipocrisia familiar nesse ótimo filme de Mario Monicelli.

Chama a atenção em Parente É Serpente a direção de atores, que nos faz esquecer que eles estão interpretando e cria a ilusão perfeita de que estamos assistindo a uma harmoniosa família real. Aos poucos pequenas desavenças vão sendo reveladas em um crescente, culminando no já citado pedido dos chefes do clã, a partir do qual todas as tentativas de manter as aparências são descartadas e os verdadeiros sentimentos - ou ressentimentos - são revelados. O clima festivo e engraçado do início vai sendo substituído por um humor mais negro e nervoso enquanto caminha-se para desfecho da trama. Chega-

se a conclusão de que tudo é superficial, ninguém conhece de fato o outro e até o amor pela mamma é secundário quando algo ameaça mudar o seu estilo de vida.

Muito do que é visto em Parente É Serpente soa muito familiar principalmente para os que tem ascendência italiana. O carinho às vezes ostensivo, o fato de todos darem palpite na vida um dos outros e as mágoas não resolvidas criam um ambiente opressivo e mostra que muitas vezes o amor italiano é muito mais teatral do que verdadeiro. E que os parentes são adoráveis quando moram a pelo menos 100Km de distância e os vemos apenas no Natal e nos velórios.

Nota: 4/5

19/06/2017
Gosto de Sangue (1984)
Blood Simple

Gosto de Sangue é o primeiro longa-metragem dos irmãos Joel e Ethan Coen que, apesar da sua irregularidade e evidente falta de recursos, já demonstra o grande talento dos dois cineastas.

Tudo começa como um simples caso de adultério, mas o marido traído Marty (Dan Hedaya) resolve se vingar dos amantes Ray (John Getz) e Abby (Frances McDormand), dando início a uma série de mortes e atos de violência.

Nota-se uma certa insegurança dos diretores iniciantes, que não conseguem distribuir bem o ritmo do filme alternando momentos muito lentos com outros muito rápidos. Em algumas ocasiões a passagem de tempo é confusa, como quando já perto do final vários personagens entram e saem do bar de Marty em tempos diferentes, há acontecimentos em outros lugares envolvendo os mesmos personagens e mesmo assim tudo aconteceu em apenas algumas poucas horas.

Por outro lado, os irmãos Coen já conseguiam prender a audiência com uma estória simples mas com desdobramentos interessantes, além de criar excelentes momentos cinematográficos, como a cena do enterro de um certo personagem.

Gosto de Sangue é uma boa diversão; não se compara a obras dos Coen maduros como Fargo ou Queime Depois de Ler mas já é uma boa amostra do que viria a seguir.

Nota: 3/5

20/06/2017

A Hora Final (1959)

On the Beach

O medo do fim do mundo, provocado por uma guerra nuclear, era um pesadelo comum em 1959 durante a guerra fria e A Hora Final nos coloca frente

a frente com essa possibilidade.

O Capitão Dwight Towers (Gregory Peck) chega a bordo de um submarino nuclear na Austrália, o único lugar no planeta ainda não contaminado pela radiação provocada por uma guerra nuclear que acabou com toda a vida na Terra. Todos os eventos que ocorrem a partir de então são apenas subterfúgios, distrações para todas aquelas pessoas condenadas que não terão mais do que alguns meses de vida. A Hora Final é lento em alguns momentos, refletindo aquilo que a população de Melbourne está procurando fazer, que é esticar ao máximo os últimos momentos, os últimos prazeres. A obra acerta na sua atmosfera, triste mas evitando o drama excessivo, como se os personagens fossem todos pacientes terminais conformados, aproveitando ao máximo seus dias finais. O filme é um pouco mais longo do que o necessário, principalmente no seu segundo ato, onde é evidente desde o início de que a busca por algum sobrevivente supostamente responsável pelo estranho sinal de rádio não traria nenhum resultado. Por outro lado é extremamente bem produzido, com filmagens de um submarino real, locações e uma surpreendente sequência de corrida de automóveis muito bem realizada. Além disso temos o talento e magnetismo das estrelas do longa, com destaque para Ava Gardner (Moira) e Fred Astaire (Julian) - não posso deixar de citar uma certa canastrice de Anthony Perkins (Peter Holmes), destoando um pouco dos outros.

A conclusão de A Hora Final é longa, mas nesse caso é muito bem justificado pois permite que todos os personagens se despeçam da vida da melhor forma possível - sob suas próprias perspectivas, é claro. É nesse momento que realmente sentimos o peso da tragédia, pois até então a obra havia evitado a todo custo mostrar todo o drama de forma mais gráfica e emotiva. O seu último plano, com a cidade já totalmente vazia mostrando uma faixa com a mensagem There is still time.. brother - Ainda há tempo.. irmão - nos lembra que o que acabamos de ver é apenas um filme, pelo menos por enquanto.

Nota: 4/5

21/06/2017

Hércules (1997)

Hercules

Hércules é simpático e divertido, mas apesar de algumas boas ideias não se destaca pela originalidade e não pode ser colocado na lista das melhores animações da Disney.

A estrutura do roteiro de Hércules é muito parecida com a de Superman: O Filme de 1978, em alguns momentos idêntica: o casal encontrando o bebê que já demonstra sua força, o desconforto do herói no mundo dos "normais", a busca pela origem e o encontro com o espectro do pai, o amadurecimento e descoberta dos poderes e até mesmo o final com o sacrifício para salvar a amada. Claro que nos dois casos tudo é baseado no monomito mas aqui até o formato das cenas é semelhante e é muito difícil acreditar que isso foi uma coincidência - o vilão Hades (James Woods) ao final perde a peruca e revela sua calvície; alguém lembrou de Lex Luthor (Gene Hackman) do filme do homem de aço? Não há reservas quando ao bom ritmo e há algumas ótimas

ideias, como as musas que contam a estória serem representadas por cantoras negras e o fato de Hércules tornar-se uma celebridade, com produtos licenciados como tênis, bonecos e bebidas.

A mitologia foi bastante infantilizada para encaixar-se em uma animação Disney e em Hércules o herói não é filho de Zeus e da mortal Alcmena, mas de Zeus com sua esposa oficial Hera, afinal a casa de Mickey Mouse jamais permitiria mostrar o pai de Hércules como um adúltero. Soma-se a isso a mensagem ingênua de que o herói é tão grande quanto o seu coração e ao machismo evidente, com a protagonista feminina vivendo em função dos homens. Felizmente até mesmo a tradicional Disney está sendo obrigada a mudar e cada vez menos vemos esses vícios nas animações atuais, afinal os meninos não precisam ter cardiomegalia para serem grandes e nem as meninas submissas para serem felizes.

Nota: 3/5

22/06/2017

Um Drink no Inferno (1996)

From Dusk Till Dawn

Um Drink no Inferno na verdade são dois filmes: a excelente primeira parte, com violência e tensão crescentes e a segunda, onde o sobrenatural toma conta da trama e a obra se torna um filme de horror trash.

A mudança de tom entre as duas partes é tão gritante que é como se estivéssemos assistindo a outro filme com os mesmos personagens. Não é só uma alteração temática, mas de ritmo e de abordagem. O terror real do início, com os irmãos criminosos Seth (George Clooney) e Richard Gecko (Quentin Tarantino) demonstrando em cada cena o quanto são perigosos, não permite que a plateia respire e sempre tentamos antecipar o que os dois bandidos farão em seguida. Já na sua segunda metade, tudo descamba para um terror sobrenatural onde o gore é o ponto forte e pouca coisa acontece, torturando a audiência com uma sequência longa, frouxa e sem sentido. Para piorar tudo é muito mal realizado, com cenas onde os

heróis (ou anti-heróis) conversam cercados pelos monstros e estes esperam o assunto acabar para voltar a atacar.

Um Drink no Inferno tentou inovar misturando elementos aparentemente incompatíveis mas se perdeu não por isso mas por não manter a coesão em várias dimensões como tema, ritmo e tom, além de desperdiçar personagens e situações ótimas, como a tensão sexual entre Richard Gecko e Kate (Juliette Lewis) e a perda de fé do Pastor Jacob (Harvey Keitel) - no final das contas a recuperação da fé de Jacob só serviu para que ele convertesse água comum em água benta. Um Drink no Inferno, mesmo com todos os talentosos nomes envolvidos em sua produção, consegue a façanha de fazer as pessoas dormirem ao som de vampiros sendo despedaçados.

Nota: 3/5

23/06/2017
A Grande Ilusão (2013)
The Truth About Emanuel

A indústria cinematográfica, principalmente por detrás das câmeras, é um meio machista e mulheres atuando como diretoras não são muito comuns. É muito bom ver filmes dominados pela sensibilidade feminina como A Grande Ilusão, dirigido por Francesca Gregorini.

A mãe de Emanuel (Kaya Scodelario) morreu durante o parto e a garota carrega essa culpa, tornando-se introspectiva e sem objetivos na vida. Linda (Jessica Biel) chega de mudança e torna-se vizinha de Emanuel, que passa a ser babá do bebê de Linda, projetando a si mesma na criança e a figura de sua mãe em Linda, já que não se dá bem com a madrasta Janice (Frances O'Connor). A obra é simples mas com decisões inteligentes, como o figurino de Janice, sóbrio e tradicional, demonstrando seu caráter e ajudando a explicar de uma maneira simples e econômica a dificuldade de relacionamento com Emanuel. O nome Emanuel, masculino, também

reflete a confusão na mente da menina, que não descobriu seu lugar e função no mundo. Temos também a presença constante da água nas visões de Emanuel, representando tanto o seu parto traumático, com a água aos seus pés como se fosse a bolsa da grávida que acabou de estourar, como a necessidade da garota de escapar da asfixia causada pela culpa que ela carrega pela morte da mãe.

Em alguns momentos as atitudes de Emanuel são muito infantis para uma mulher de 17 anos e talvez a obra fosse mais convincente se a protagonista tivesse 13 ou 14 anos. Descontando-se isso, a delicadeza com que os assuntos de identidade, perda e culpa são tratados é notável e tudo se encaixa muito bem na belíssima e tocante conclusão. O cinema já tem muita testosterona, espero que vejamos cada vez mais filmes dominados pelo estrogênio

Nota: 4/5

24/06/2017
À Beira Mar (2015)
By the Sea

Inspirado por filmes europeus das décadas de 50 e 60 como Romance na Itália de Roberto Rossellini, À Beira Mar conta a estória do casal em crise Roland (Brad Pitt) e Vanessa (Angelina Jolie), hospedados em um hotel na França tentando salvar seu casamento.

A obra é um estudo de personagens e tenta mostrar todos os nuances da personalidade dos protagonistas; até por conta disso, patina em alguns momentos e parece um pouco mais longo do que deveria, repetindo situações de forma a explicar de forma excessivamente didática o que se passa no interior deles. Rapidamente entendemos o balanço de forças do casal e vários acontecimentos acabam soando desnecessários. A dinâmica dos atores, casados na vida real na época das filmagens, é perfeita e é o destaque da produção, dirigida pela própria Jolie de forma econômica e firme. Talvez alguns reclamem dos excessos de caras e bocas da atriz, mas em um filme desse tipo, focado nos sentimentos, isso é

inevitável.

O que compromete À Beira Mar é o excesso de explicações, a falta de mistério que permitiria uma maior projeção dos espectadores. O motivo que levou Vanessa a sua rota de autodestruição não parece forte o suficiente para tanto e seria uma decisão mais inteligente se não fosse revelado, deixando por conta de cada um imaginar e preencher as lacunas deixadas pela estória. Ao não confiar no seu público, Jolie perdeu a oportunidade de fazer um filme mais do que apenas razoável.

Nota: 3/5

25/06/2017

Shame (2011)

Shame

O vício em sexo é o tema de Shame, que tenta

mostrar o quão destrutiva a compulsão sexual se torna na vida de Brandon (Michael Fassbender). O que vemos, no entanto, é um filme moralista que tenta nos convencer a qualquer custo que o sexo não é saudável fora de uma relação romântica.

Michael Fassbender é ótimo como sempre e a isso se resume a grande qualidade de Shame. Para que algo seja caracterizado como um transtorno, no caso o vício por sexo, é preciso que a obsessão atrapalhe de forma intensa a vida da pessoa e não é isso que vemos em Shame: a casa de Brandon é limpa e organizada, ele é bem sucedido profissionalmente e não apresenta problemas de saúde. A manipulação para que enxerguemos o sexo de forma negativa é tão óbvia que uma cena de ménage, já perto do final do filme, é pontuada por uma trilha sonora pesada e triste, não correspondendo ao que vemos na tela - experimente assistir à cena sem som para notar o que estou dizendo. As coisas começam a sair dos trilhos com a chegada da irmã de Brandon, Sissy (Carey Mulligan), que aparentemente tem um passado de problemas psicológicos - o filme apenas insinua isso, não deixando claro. Na verdade, o grande problema de Brandon é a presença da irmã e possivelmente o passado que ela representa e não o seu alegado vício em sexo.

É muito comum Hollywood tratar o sexo de forma negativa e algo que mereça punição, como bem nos

ensina Jason de Sexta-Feira 13, que sempre mata o casalzinho jovem tentando transar. Essa visão puritana deturpa Shame e não sentimos o peso nem o drama de um viciado em sexo. Na verdade, em vários momentos até o invejamos.

Nota: 2/5

26/06/2017

Borat: O Segundo Melhor Repórter do Glorioso País Cazaquistão Viaja à América (2006)

Borat: Cultural Learnings of America for Make Benefit Glorious Nation of Kazakhstan

O personagem Borat surgiu na série de televisão Da Ali G Show, mostrando como hábitos e costumes corriqueiros de uma determinada cultura podem parecer estranhos e bizarros em outra. O longa-metragem Borat aprofunda esse conceito em uma comédia engraçadíssima e com momentos surpreendentes.

A estória em Borat é apenas um pretexto para que Sacha Baron Cohen, disfarçado de Borat, converse com pessoas comuns alegando estar conhecendo a cultura americana para difundi-la no seu país, o Cazaquistão. O choque acontece quando Borat demonstra os supostos costumes do Cazaquistão, preconceituosos e beirando a barbárie, personificando como os norte-americanos enxergam os estrangeiros, principalmente os do oriente: selvagens amorais. Mas vai além disso, pois ao deixar os personagens reais - os não atores - confortáveis com a falta de limites éticos de Borat, faz com que essas pessoas revelem os seus verdadeiros sentimentos, mostrando que muitos dos costumes civilizados do ocidente são extremamente frágeis e não passam de frases repetidas por indução social, não representando realmente o que as pessoas pensam. Dessa forma tudo vem à tona, desde o preconceito racial e a misoginia até a falsa ideia da América de braços abertos aos estrangeiros.

Signos à parte, Borat é um filme extremamente

engraçado, hilariante em alguns momentos. Tudo graças a Sacha Baron Cohen, que não é Sacha durante quase uma hora e meia, mas Borat. A concentração do ator ao encarnar o personagem é extrema, ainda mais ao lembrarmos que muitas das cenas não tinham texto fixo e foram improvisadas. E se alguém ainda não acredita, não restarão dúvidas quanto à dedicação de Sacha na cena em que luta com o seu produtor Azamat (Ken Davitian), os dois nus. E até mesmo nessa cena, que deve causar arrepios aos mais homofóbicos, há uma piada discreta porém sensacional: observem o tamanho da barra que censura a genitália de Borat. Genial!

Nota: 4/5

27/06/2017

Sem Rumo no Espaço (1969)

Marooned

Com o advento do programa espacial norte-americano vários filmes de ficção científica deixaram a fantasia de lado e passaram a tratar de temas e tecnologias mais próximos da realidade, como 2001: Uma Odisseia no Espaço de 1968 e Sem Rumo no Espaço de 1969.

Três astronautas não conseguem retornar à Terra por problemas técnicos e uma missão de resgate deve ser realizada antes que o oxigênio disponível acabe, o que resultaria na morte dos tripulantes da nave IronMan One. O timing de sua produção é a maior qualidade de Sem Rumo no Espaço, capturando facilmente a imaginação do público acostumado àquela altura às idas e vindas de missões espaciais: poucos meses antes do lançamento de Sem Rumo no Espaço Neil Armstrong havia acabado de dar os primeiros passos de um ser humano fora da Terra; somado a isso, o filme antecipou de certa forma o incidente da Apollo 13, que quase matou os seus astronautas. Em outros

aspectos, a obra falha: os astronautas em órbita não criam empatia com o público e parecem ser apenas mal-humorados e descontrolados, já que não é demonstrado de forma satisfatória o desgaste vivido por eles na sua longa permanência no espaço; em vários momentos o filme é lento e detalhista em excesso, talvez na tentativa de mostrar o grande número de minúcias que envolvem a viagem espacial mas que na tela acaba se tornando enfadonho. E o pior está no final, com um deus ex machina que acontece apenas para criar alguns minutos a mais de suspense.

Não vou comparar Sem Rumo no Espaço com 2001: Uma Odisseia no Espaço, apenas comentar como o primeiro soa datado, tanto visual como tematicamente, e o segundo ainda hoje é moderno, instigante e convincente - os dois contemporâneos. Os filmes não têm obrigação de serem todos obras-primas, mas Sem Rumo no Espaço poderia, com a sua temática já comprada pela audiência, ser mais divertido e bem feito.

Nota: 2/5

28/06/2017
Biutiful (2010)
Biutiful

Qual será o legado deixado por uma pessoa desenganada, com poucos meses de vida? Esse é o fio condutor de Biutiful, um drama repleto de temas e significados.

Uxbal (Javier Bardem em uma performance notável) está com câncer terminal e preocupado com o futuro dos seus dois filhos quando ele partir. Além disso ele enxerga pessoas mortas e ganha a vida com contravenções e crimes não violentos como pirataria, suborno policial e trabalhadores imigrantes ilegais. O fato dele enxergar fantasmas demonstra como o presente, muito mais do que o passado, o assombra e o incomoda. Afinal, mesmo sendo aparentemente justo com aquelas pessoas, ele as explora. Mas a obra não fica nessa visão simplista do imigrante explorado e discute que mesmo aquelas condições sub-humanas às quais eles são submetidos provavelmente são melhores do que as condições que eles teriam em seus países de origem. Nessa mesma subtrama há uma

linda rima visual: em uma cena são mostradas, em um noticiário de televisão, baleias mortas encalhadas na praia e em outra, os corpos dos imigrantes chineses mortos e despejados no mar que acabam também na praia, tal qual os cetáceos. A essa clara alusão à desumanização dos imigrantes soma-se as mariposas negras no quarto de Uxbal, que simbolizam as almas dos mortos e estão empilhadas da mesma forma que os chineses e africanos em seus alojamentos.

Biutiful é rico em detalhes e signos e nem mesmo o fato de Uxbal enxergar os mortos é tratado de forma unidimensional, já que no final do filme notamos que os seus diálogos com os desencarnados utilizam as mesmas frases e ideias previamente usadas em outras situações, colocando em dúvida o seu dom - poderia ser apenas fruto da sua culpa e imaginação - e deixando para cada espectador julgar se acredita ou não. Biutiful é pesado e denso e talvez desagrade alguns por ser um drama extremo, sem nenhum alívio cômico, concessões ou saídas fáceis - como na vida real, muitas coisas ruins acontecem. A vida pode ser muito dura para algumas pessoas e para esses indivíduos a morte só preocupa e entristece por conta daqueles que permanecerão vivos.

Nota: 4/5

29/06/2017

Boneco do Mal (2016)

The Boy

Por que olhar para o boneco protagonista de Boneco do Mal causa desconforto? Isso talvez possa ser explicado por um conceito da robótica e é o que impede Boneco do Mal de ser um completo desastre.

Para fugir de um relacionamento abusivo a americana Greta (Lauren Cohan) arranja um emprego como babá na Inglaterra. Mas a criança que Greta vai cuidar na verdade é um boneco, tratado pelos pais com uma pessoa de verdade por conta do trauma da perda do filho Brahms (Jett Klyne) em um incêndio. Coisas estranhas começam a acontecer sugerindo que o boneco tem vontade própria e é inacreditável o comportamento dos personagens, tratando todas aquelas ocorrências com naturalidade e logo aceitando o suposto caráter sobrenatural dos eventos. Só isso já bastaria para arruinar a obra, já que grita a todo instante para a plateia: não se incomode com esses detalhes, é só um filme. Mas os realizadores não acharam isso suficiente e criaram uma surpresa final

que, embora amarre algumas pontas, não é convincente e tira grande parte da lógica da estória. O que se salva no filme é o boneco, que pode não assustar a todos mas com certeza causa incômodo e acredito que isso se dá por conta do conceito do vale da estranheza (uncanny valley), que prega que quando uma réplica é muito parecida com um ser humano, mas sem ser idêntica, essa réplica causa repulsa aos observadores.

No final das contas, o mais assustador em Boneco do Mal é o namorado de Greta, Cole (Ben Robson), com seu comportamento abusivo. Levando-se a sério demais ao mesmo tempo que assume seu caráter de filme de horror, com seus protagonistas se comportando exatamente como personagens de filme e não como pessoas minimamente plausíveis, Boneco do Mal beneficiou-se de uma hipótese da robótica que acabou o tornando um filme, ainda que longe de ser bom, assistível.

Nota: 2/5

30/06/2017
A Comilança (1973)
La grande bouffe

A Comilança leva o pecado da gula às últimas consequências ao contar a estória de 4 amigos que se reúnem para comer até morrer.

É difícil traduzir a mensagem de A Comilança e o por que Marcello (Marcello Mastroianni), Michel (Michel Piccoli), Philippe (Philippe Noiret) e Ugo (Ugo Tognazzi) decidiram se empanturrar até chegar ao óbito. Talvez a crise da meia-idade ou o desejo de controlar a data da própria partida fazendo o que mais gosta. Ou ainda pode-se dizer que o banquete extremo de A Comilança é como se fosse uma despedida de solteiro: no lugar do noivo cometendo excessos para dizer adeus à vida sem compromissos e sem esposa, os 4 protagonistas cometem os excessos com a comida para se despedir da vida, saindo de cena como se estivessem indo embora de uma festa. Nada disso importa porque A Comilança é como um balé, uma ópera gastronômica onde tudo funciona de maneira orquestrada e a comida é, além de meio e fim

da obra, elemento ativo da arte do filme, tanto visualmente como para demonstrar estados emocionais e criar atmosfera. Temos também o brilho e a dinâmica existente entre os grandes astros do filme: note que o nome dos personagens são os mesmos dos atores, o que ajuda a criar proximidade no set de filmagem e como todos demonstram uma intimidade autêntica, sem falar nos alimentos, que são realmente comidos em grande quantidade por todos.

A Comilança não tem grandes arcos dramáticos, desafios para os heróis e nem reviravoltas, podendo desagradar alguns por algumas cenas mais pesadas e escatológicas, mas mesmo assim é um filme único que ficará por muito tempo na memória de quem o assistir. E ainda dá uma ótima ideia de como se despedir desse mundo para aqueles que gostam de comer.

Nota: 4/5

SOBRE O AUTOR

Fabio Consiglio fez cursos de história do cinema e crítica com os professores Inácio Araujo e Sérgio Alpendre, linguagem cinematográfica com Pablo Villaça e música no cinema com Tony Berchmans.
Escreve diariamente no site
faroartesepsicologia.blogspot.com.

www.ingramcontent.com/pod-product-compliance
Lightning Source LLC
Chambersburg PA
CBHW020855180526
45163CB00007B/2508